现代舞教程

（上册）

思索与舞动

黄启成　李林岚　陈禹霏　Tarek Assam　编著

清華大学出版社
北　京

内 容 简 介

本教材吸收现代舞训练体系中的先进理念，结合我国舞蹈专业学生的特点，以现代舞身体技术和即兴表达为切入点，重点帮助学生解决解放身体和开发舞蹈思维等问题，是深圳艺术学校国际化教学合作项目成果。本教材具有循序渐进、使用便捷、训练维度完整、难度适中的特点，便于师生对教材内容的把控。

本教材创新性地运用舞蹈心灵疗愈、运动健康科学提示等手段，紧密结合学生实际生活，让学生在现代舞课程的学习中实现专业技能和思想素质的双提升，以发挥舞蹈教育的美育功能。

本教材不仅可作为舞蹈表演专业学生或普通中学生的现代舞教材，也可作为中职非舞蹈表演专业学生的形体训练参考书。

本书封面贴有清华大学出版社防伪标签，无标签者不得销售。
版权所有，侵权必究。举报：010-62782989，beiqinquan@tup.tsinghua.edu.cn。

图书在版编目（CIP）数据

现代舞教程．上册，思索与舞动 / 黄启成等编著．—北京：清华大学出版社，2024.5
ISBN 978-7-302-66303-4

Ⅰ．①现… Ⅱ．①黄… Ⅲ．① 现代舞蹈—教材 Ⅳ．① J732.6

中国国家版本馆 CIP 数据核字（2024）第 098047 号

责任编辑：张凤丽
封面设计：刘　超
版式设计：长沙鑫途文化传媒
责任校对：马军令
责任印制：丛怀宇

出版发行：清华大学出版社
　　　网　　址：https://www.tup.com.cn，https://www.wqxuetang.com
　　　地　　址：北京清华大学学研大厦A座　邮　编：100084
　　　社 总 机：010-83470000　　　　　　　邮　购：010-62786544
　　　投稿与读者服务：010-62776969，c-service@tup.tsinghua.edu.cn
　　　质量反馈：010-62772015，zhiliang@tup.tsinghua.edu.cn
印 装 者：三河市铭诚印务有限公司
经　　销：全国新华书店
开　　本：185mm×260mm　　　印　张：10　　　字　数：146千字
版　　次：2024年6月第1版　　　　　　　　印　次：2024年6月第1次印刷
定　　价：89.00元

产品编号：101167-01

作者团队介绍

黄启成

全国文化艺术职业教育教学指导委员会副主任、对外文化交流专委会主任，中国艺术职业教育学会副会长。深圳艺术学校党总支书记、第四任校长。

国家一级演员、一级编导，著名舞蹈家。享受国务院政府特殊津贴，获国务院授予的"文化艺术事业突出贡献专家"称号，获中宣部"五个一工程"奖、文化部"文华奖"个人表演奖。荣获全国"五一劳动奖章"，深圳市教育创新十大领军人物。

李林岚

深圳艺术学校舞蹈表演高级讲师，兼任全国文化艺术职业教育教学指导委员会对外交流与合作专委会办公室主任、广东省2021—2023年中职文化表演类专业教学指导委员会秘书长，广东省中职学校国培讲师，深圳市中青年骨干教师，2017年深圳市先进教育工作者。

陈禹霏

深圳艺术学校舞蹈表演高级讲师，国家二级导演，中国舞蹈"荷花奖"十佳演员，深圳市地方级高层次领军人才，荣获"广东省五一劳动奖章"。

塔瑞克·阿萨姆（Tarek Assam）

德国东西方国际舞蹈联盟主席，德国东西方舞蹈艺术节艺术总监，德国哈尔兹市剧院哈茨舞团团长。

2002—2022年，担任德国吉森舞蹈团和吉森城市剧院的艺术总监和舞蹈编导。

序一

1900年被国际舞蹈界公认为现代舞元年，当时的欧美国家经历了18、19世纪工业革命的洗礼，大肆推行殖民主义，不仅掠取地球上大部分资源，而且在生活上追求精致享受，具体反映在古典浪漫的芭蕾艺术和激情奢靡的歌舞娱乐中。随着欧洲列强之间的利益冲突加剧，国民贫富悬殊，社会中的改革之声越来越盛，舞蹈家以身体作为表达载体，深刻感受到时代变化的需要。19世纪末，法国人类心理学家德尔萨特的动作心理研究、瑞士音乐教育家达尔克罗兹的律动训练、捷克运动理论家拉班的动作分析等为舞蹈的改革铺垫了丰厚的理论基础。

现代舞的先驱们在1900年横空出世，在众多提出崭新内容和形式的舞蹈家中，邓肯以她的自由之舞坚持展示自己与别人的不同之处；圣丹尼斯到世界各地采风以创作她的新舞蹈；魏格曼则举起德国表现主义舞蹈大纛，呈现时代社会的真实面貌。这三位舞蹈家以超前的观念冲击传统舞台上的艺术和娱乐舞蹈，而她们分别提出的个性、原创性和时代性，一开始便为现代舞确定了崇高而清晰的概念和发展方向。

第一次世界大战和第二次世界大战使欧洲的现代舞发展戛然而止，也让今天的我们在研究现代舞的历史时赫然发现，20世纪20年代开始出现各种现代舞训练体系，其开创者几乎全部是美国舞蹈家或生活在美国的舞蹈家。其中，格兰姆的收缩与延伸训练、韩福瑞的倾倒与恢复训练、韩姆的感触与关联训练构成了现代舞训练的三大体系。三大体系分别关注肌肉发力、重心移动和空间认知，为今天的现代舞建立了理解动作的三维坐标，也让后来的舞者，无论从哪个维度出发——感性的或理性的、张扬的或松弛的、戏剧性的或生活化的，都能肆意畅游在现代

舞的天地里。

随着第二次世界大战的结束，美国的经济和文化在20世纪50年代迅速崛起，美国的现代舞舞蹈家们也在优越富裕的环境下，占据了国际艺术中心的舞台。尼克莱的整体剧场、坎宁汉的概念舞蹈、泰勒的体能舞蹈、艾利的黑人灵魂舞蹈，纷纷引领现代舞文化思潮。20世纪70年代出现的后现代舞，包括布朗的放松舞蹈、哥顿的生活舞蹈、帕克斯顿的接触即兴，更是把美国的现代舞思潮推到世界之巅。之后，又出现了萨普的雅痞舞蹈、钟斯的政治宣言舞蹈、斯特雷奇的嘻哈舞蹈、施特雷布的极限行动等，它们昭示了当今美国社会文化的多元发展。

当美国的现代舞于20世纪70年代发展到顶峰之际，欧洲的年轻舞蹈家们也在战争的废墟中"苏醒"过来，并延续着他们对传统舞蹈的冲击，只是他们把自己的新舞蹈叫当代舞（Contemporary Dance），以区别于美国的现代舞（Modern Dance）。其中，鲍什的舞蹈剧场、纽森的形体戏剧、克里安的新古典舞蹈、佛赛的解构主义舞蹈、玛洪的存在主义舞蹈、姬尔斯美可的简约主义舞蹈、贝尔的非舞蹈、切考伊的世界舞蹈、帕派约安努的雕塑舞蹈、布尔热瓦的失重舞蹈以及纳哈琳的嘎嘎舞蹈等，一次又一次地刷新了世人对舞蹈的认知。

亚洲的现代舞也是在第二次世界大战之后发展起来的。首先是20世纪60年代日本的土方巽和大野一雄发起的暗黑风格的舞踏，然后是20世纪70年代中国台湾的林怀民和林丽珍等提出的"东方肢体语言"，引起国际舞蹈界的重视。中国大陆的现代舞发展虽然可以远溯至清末期间的裕容龄，20世纪20年代的黎锦晖，20世纪40年代的吴晓邦和戴爱莲等前辈，但真正落地生根，最终推动全国现代舞发展的，是在1987年运作只有一届的广东舞蹈学校现代舞大专班和1993年才建立的北京舞蹈学院编舞系现代舞专业。截至2023年，全中国已经有140多所公办大专院校设置现代舞课程，100多个青年民营团队在50多个城市举办现代舞演出和教学活动，在各大城市的大剧院、小剧场，人们也经常能欣赏到国内和国外的现代舞演出。

是的，当今中国的现代舞发展越来越蓬勃，有更多的年轻人愿意认真严肃地学习现代舞。可是，有志于推广并传授现代舞的教学机构的老师们，如何在当今浩如烟海并不断演化的风格流派中，选择有意义的形式内容并将这种新颖艺术精确地介绍给青年学子呢？这需要耐心的研究，需要打造合适的教材资料。我很高兴地看到深圳艺术学校能与德国东西方国际舞蹈联盟合作，从2016年开始，花费7年时间潜心研发现代舞的有效教学方法。老师和专家们共同努力，借鉴国际先进

舞蹈理念，以人体科学为依托，终于编写出了一套专门以中专学生为服务对象的训练教材。这套教材中"身体技术"和"即兴表达"两大模块，可以更好地开发学生的身体技能与思维想象力，足以培养出具有国际化视野、综合素质全面发展的舞蹈专业人才。

期待深圳艺术学校的这套现代舞教材能为中国现代舞的发展添砖加瓦，让未来的中国青年舞者们跬步千里！

北京雷动天下现代舞团艺术总监
香港风临山海舞蹈制作总监
曹诚渊
2024年1月

序二

深圳艺术学校与德国东西方国际舞蹈联盟自2013年开始合作，双方本着合作共赢的目的，在艺术实践、课堂教学、教材研发、师资共享等多个方面深度合作，每个阶段都取得了令人欣慰的成果。

也许有人认为，现代舞是时尚的舞蹈艺术，但深圳艺术学校把现代舞作为一门开启学生舞蹈思维、让舞蹈智慧闪光的专业课程。自从学校舞蹈表演专业开展现代舞课程实践以来，很多学生受益于这门课程，并展现出令人赞叹的成效。其中不仅涌现出全国职业院校技能大赛、中国舞蹈"荷花奖"的桂冠得主，还培养出被全国观众认可的多部热门舞剧的青年编导和多名活跃在国内外一线专业院团的舞蹈演员、影视演员。大家公认，他们在中职阶段学习的现代舞课程为日后的专业发展之路打下了关键基础。

现在，很多中国中职舞蹈专业的学生有着较为扎实、娴熟的身体技术能力，却忽略了另一面——传统的舞蹈专业教学缺少对学生舞蹈理性和感性思维的培育和开发。在舞蹈教学中过于关注舞蹈表象，忽略艺术表现的内生动力，是多年来我国舞蹈专业教学体系亟待解决的问题。而现代舞擅长运用国际化的理论引导学生更加清晰地认知身体，科学地使用身体，提倡舞者用富有个性的肢体语言挖掘内心渴望抒发的情感。用舞蹈语言与自己对话，与他人对话，与表演空间对话，能有效弥补我国中职舞蹈教学体系课程的短板。

作为学校舞蹈专业带头人，我带领黄启成专家工作室教师团队成员，努力搭建现代舞课程研修平台，多年来专注于教材研发工作。教材编写团队的成员不仅有深圳艺术学校的专业骨干教师，还有国外优秀的现代舞舞蹈家，以及受益于本

课程的优秀毕业生。在尊重艺术专业人才培养规律的理念下，这套集理论与实践于一体的适合中国中职舞蹈专业学生学习的《现代舞教程》终于出版发行了。这套教材饱含大家助力舞蹈专业教育繁荣发展的真挚之情，是团队多年不懈探索与实践的成果，凝聚了成员们的心血和智慧。希望这套教材能充分地激发舞蹈专业课程的创新活力，为我国培养更多的高质量舞蹈专业人才做出贡献。

在此，我要特别感谢德国东西方国际舞蹈联盟的塔瑞克·阿萨姆（Tarek Assam）团长和他的团队，我们在十几年的通力合作中结下了深厚的友谊。我们因为舞蹈而结缘，也因为舞蹈，我们走上了更长久的同行之路。感谢他们对中国文化的高度尊重和认同。当我和我的团队于2023年带着《现代舞教程》中的课例在德国国际舞蹈艺术节分享交流时，我感受到了超越国界的舞蹈艺术共鸣。我相信这套具有中国特色的现代舞专业教材一定能为构建人类命运共同体演绎出更多精彩的舞蹈篇章！

深圳艺术学校校长　黄启成

2024年1月

序三

我只是在原来的墙上装上了窗户。

——法国著名哲学家、历史学家和社会学家　米歇尔·福柯

能为年轻的中国舞者的现代舞教程开发有所贡献，我内心无比喜悦、自豪和感激。

感谢黄启成校长带领的团队对德国东西方国际舞蹈联盟给予的极大信任。

我们共同开发一套尊重中国传统舞蹈价值，并与现代舞蹈相结合的教材，为年轻舞者在未来的舞蹈和艺术创作中注入新动力，这是一项重大的挑战。

现代舞是一种被解放的、处于当代艺术之中的舞蹈，作为一种编舞的表现形式，它已经进入了一个概念动作文化的时代。欧洲大型的戏剧和舞蹈场景，以其多样性为我们提供了一个绝佳的模板。舞蹈以其短暂的视觉形象进入了我们这个时代的艺术，在这个过程中，它自然地脱离了说明性叙事方式的束缚。

我们在教材编写中借鉴了欧洲现代舞的经验，并从现代舞、舞剧和欧洲现代舞新趋势中获得知识营养。保罗·福萨、玛格达莱纳·斯托雅诺娃、蒂尔曼·贝克、乌斯特伦·韦瑟尔、蒂亚戈·曼奎尼奥、雅科波·洛利瓦等人在深圳艺术学校长期任教，作为客座教师参与了这项工作。

现代舞吸收了各种文化和街头艺术（嘻哈舞、霹雳舞、摇摆舞等）的地板技术，因而流动性和动态性已经成为现代舞动作库的一部分，同时现代舞还受到杂技和武术的影响。我们在研发教材的过程中，力求使中国丰富的艺术内容成为现代舞可以应用的资源，赋予现代舞中国文化气息。

学生个人即兴表演和超越单纯重复动作练习的方法都追求这样一个目标：协调灵敏性，感知自己身体的可能性和局限性。

　　在不断评估和审查的过程中，我们与深圳艺术学校的教师团队共同打造了这个可以随着新的灵感和动力适时调整和更新的课程，以适应不断发展的教育需求和新的教育理念。

　　本教材是德国东西方国际舞蹈联盟与深圳艺术学校合作的重要成果，我为它的出版发行感到高兴，希望它能为中国音乐和舞蹈类学校在现代舞教学开展中提供诸多新动力。

　　感谢您对我们工作的支持。

<div style="text-align:right">
德国东西方国际舞蹈联盟主席

塔瑞克·阿萨姆（Tarek Assam）
</div>

使用说明

　　本教材是由深圳艺术学校与德国东西方国际舞蹈联盟共同研究、开发的一套适合我国中等职业教育舞蹈表演专业学生学习的融媒体活页式教材。深圳艺术学校教学团队与德国现代舞专家，针对我国中等职业教育舞蹈专业的发展需求，吸收现代舞训练体系中的先进理念，结合中国舞蹈专业学生的特点，以现代舞身体技术和即兴表达为切入点，重点帮助学生解决解放身体和开发舞蹈思维等问题。本教材是深圳艺术学校国际化教学合作项目成果。

　　本教材分为上、下两册，按照两个学年、每学年72课时的学习时间量组织编写。每册共10单元，每单元主要由"身体技术"和"即兴表达"两部分组成，并编写相应的单元概述、内容描述、训练目标、动作元素、训练建议、运动TIPS（小贴士）、作业、身体日记，对学习过程进行全面指导。本教材每单元设有3～4个练习组合供学生灵活选择，学生还可以通过扫描二维码链接视频和音乐。本教材把"身体放松"作为独立的单元内容，强调身心放松对舞蹈训练的重要性；同时，创新性地设计了"运动TIPS"板块，以师生科学运用身体、精准保护身体为出发点，为教师和学生提供科学的训练建议和方法。教材中的身体技术视频由深圳艺术学校学生录制，即兴表达视频由德国东西方国际舞蹈联盟舞者录

制，视频版权由深圳艺术学校和德国东西方国际舞蹈联盟所有。

本教材每单元都设计有"身体日记"模块，方便学习者记录学习情况：不仅可以在书页上直接记录，而且可以通过扫描二维码的方式将学习感受反馈至教学互动平台，让教师及时了解学习者的学习状况，以便将来不断完善课程内容。本教材具有循序渐进、使用便捷、训练维度完整、难度适中的特点，可应用于中职非舞蹈表演专业学生的形体训练和普通中学生的舞蹈训练。实践证明，本教材注重开发学生的舞蹈思维，强调舞者的个性表达和创造力培养，以现代舞学习的方式传承和发扬中国优秀传统文化；它创新性地运用舞蹈心灵疗愈、运动健康科学提示等手段，紧密结合学生学习生活实际，让学生在现代舞教程学习中实现专业技能和思想素质的双提升，充分发挥舞蹈教育的美育功能。

本教材由深圳艺术学校黄启成专家工作室策划创作，编写小组主要成员有黄启成、李林岚、陈禹霏、塔瑞克·阿萨姆（Tarek Assam）。参与编写的人员还有深圳艺术学校陈晨、杨双燕、陆亚琦，现代舞专家保罗·福萨、玛格达莱纳·斯托雅诺娃、蒂尔曼·贝克、乌斯特伦·韦瑟尔、雅科波·洛利瓦。

本教材编写小组还特别邀请首批受益于此教程训练体系的优秀毕业生黄丹洋、林凡、庄绮婷参与创作。教材中的运动健康指导部分由关文医生团队（卢扬帆、刘乔、钱斌斌、余杰、周天宇、颜攀）完成，他们负责进行运动医学分析并提供技术支持。

CONTENTS

| 第一单元 | 热身与动觉 | 001 |

- 单元概述　　　　　　　　001
- 身体技术　　　　　　　　002
 你好吗　　　　　　　　002
 地面热身　　　　　　　006
- 即兴表达　　　　　　　　010
 跟随　　　　　　　　　010
 红球　　　　　　　　　014
- 身体日记　　　　　　　　017

| 第二单元 | 感知与探索 | 018 |

- 单元概述　　　　　　　　018
- 身体技术　　　　　　　　019
 脊柱训练　　　　　　　019

		膝关节训练	025
	·	即兴表达	029
		折叠	029
		两点之间	031
	·	身体日记	034

第三单元	**理解空间**	035
· 单元概述		035
· 身体技术		036
重心与旋转		036
平衡与控制		039
· 即兴表达		043
升降机		043
翻转立方		047
· 身体日记		050

第四单元	**身体书法**	051
· 单元概述		051
· 身体技术		052
原地跳跃		052
流动大跳		058
· 即兴表达		062
九宫格身体书法		062
· 身体日记		065

| 第五单元 | 松弛与疗愈 | 066 |

- 单元概述　　066
- 课后放松　　067
 渐进式放松　　067
- 身体日记　　070

| 第六单元 | 行走与呼吸 | 071 |

- 单元概述　　071
- 身体技术　　072
 行走　　072
 有氧热身　　074
- 即兴表达　　081
 呼与吸　　081
 生活与呼吸　　084
- 身体日记　　086

| 第七单元 | 为音乐而舞 | 087 |

- 单元概述　　087
- 身体技术　　088
 地面训练一　　088
 地面训练二　　094
- 即兴表达　　100
 音乐即兴　　100
- 身体日记　　103

第八单元 ｜ 自信的我 — 104

- 单元概述 — 104
- 身体技术 — 105
 - 身体搬运 — 105
 - 失衡与复衡 — 111
- 即兴表达 — 116
 - 自我介绍 — 116
- 身体日记 — 120

第九单元 ｜ 奔放的跳跃 — 121

- 单元概述 — 121
- 身体技术 — 122
 - 流动步伐 — 122
 - 流动跳跃 — 127
- 即兴表达 — 132
 - Anyone — 132
- 身体日记 — 134

第十单元 ｜ 放松与回归 — 135

- 单元概述 — 135
- 课后放松 — 136
 - 双人配合放松 — 136
- 身体日记 — 141

第一单元
热身与动觉

单元概述

热身（warm-up）是开启舞蹈训练的重要环节，是安全舞蹈练习的基础。充分的热身可以避免运动损伤，提高运动效率。本单元包括思维热身与肢体热身，其作为现代舞的初始学习阶段内容，对练习者的心理调适和身体训练将发挥积极作用，可有效地帮助练习者进入训练的最佳状态。

动觉（kinesthetic sense）也叫运动感觉，是人对身体各部分的位置和运动状况的感觉，如肌肉、韧带和关节的感觉，即本体感觉。它反映身体各部分的位置、运动以及肌肉的紧张程度，是内部感觉的一种重要形态。动觉是肢体运动的重要基础，动觉训练可使练习者感知到自己身体的空间位置、姿势和身体各部分的运动情况。本单元动觉训练组合旨在培养练习者具备高度精确的动觉意识，使练习者具备较强的动作协调感，为完成各种复杂的动作奠定基础能力。

本单元练习需要学生能清晰果断地表达动作指令，面对同伴和自己有信心，相信自己的能力和判断力，积极面对挑战，从而培养学生积极阳光、自信开朗的品格。

身体技术

作为舞者，在热身的时候，思维也应该热起来。

你 好 吗

—视频链接 1-1—

一、内容描述

集体围成圆圈，由教师指定一名练习者 A 开始练习，其他练习者通过传递指令进行互动（见图 1-1）。

1. 练习者 A 选择一名练习者 B，做出"规定动作一"（见图 1-2）：双手掌心相合，从头顶向下挥向 B，双腿同时下蹲呈弓箭步，发出"你"的声音指令，并传递给练习者 B。

2. 练习者 B 接收到练习者 A 的指令后，立即做出"规定动作二"（见图 1-3）：双手掌心相合，从下向上抬至头顶，双腿同时下蹲至大二位，并发出"好"的声音回应。

3. 练习者 B 保持动作不变，B 身旁的练习者分别成为 C 和 D，在 B 发出指令后做出"规定动作三"（见图 1-4）：双手掌心相合，从头顶斜上方挥向 B，双腿同时下蹲呈弓箭步，并发出"吗"的声音，以此完成一轮配合。

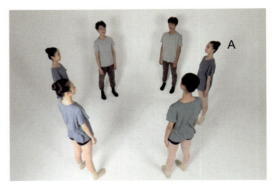

图 1-1

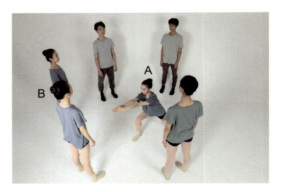

图 1-2

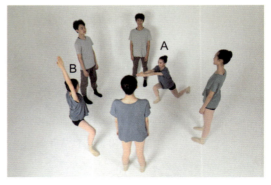

图 1-3

4. 在第二轮中，练习者 B 将转换为练习者 A，按第一轮规则继续游戏（见图 1-5～图 1-7）。

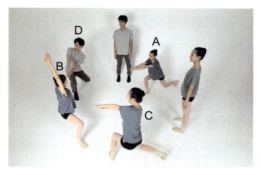

图 1-4

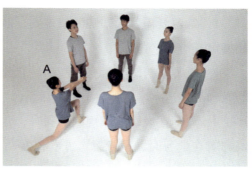

图 1-5

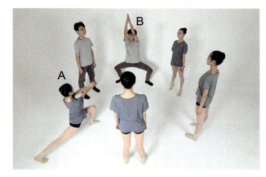

图 1-6

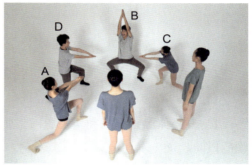

图 1-7

二、训练目标

激发练习者的兴趣，快速提升注意力，锻炼练习者的观察力、反应力、身体协调能力，使练习者在轻松愉快的状态下，其思维反应力与身体灵敏度得到有效提升，同时为之后高强度的训练做好准备。

三、动作元素

规定动作一：A 双手掌心相合，从头顶向下挥向 B，双腿同时下蹲呈弓箭步。

规定动作二：B 双手掌心相合，从下向上抬至头顶，双腿同时下蹲至大二位。

规定动作三：C、D 双手掌心相合，从头顶斜上方挥向 B，双腿同时下蹲呈弓箭步。

四、训练建议

1. 练习者需明确知晓游戏规则，准确、果断地传递动作指令，清晰、到位地传递声音指令。

2. 教师可与练习者一起互动，充分融入集体，同时，练习者能直观地感受到与教师的表达，增进师生感情，活跃课堂氛围。

3. 教师在设计游戏规则的同时，要为练习者创造个体与集体互动的环境，使练习者在学习时，擅长思考并获得互动关联效应的感受。比如：在富有一定竞争性的情景中进行练习，过程中若有人出现失误，可作为一个契机自动嵌入下一个练习，用跑步、跳跃、波比跳等替代方案进行身体预热，而不是简单地将其"淘汰出局"。

五、运动 TIPS[①]

目的：

1. 升高体温，提高和增强肌肉、肌腱和韧带的灵活度、柔韧性，降低肌肉受伤的风险。

2. 由于体温升高，肌肉可以更好地促进氧合血红蛋白的分解，将氧气释放出来，以供肌肉燃烧脂肪生成能量，提供人体运动所需。

热身要求：

1. 热身时间占总时间的 10% ～ 20%。

2. 热身运动心率达到最大心率的 60% ～ 70%。

3. 一般来说，当身体微微发热出汗时，便可结束热身运动。

六、作业

1. 因失误而被淘汰出局的同学为何需要完成其他的动作练习任务？请写出自己的理解。

[①] TIPS：音译"贴士"，指供参考的资料或提示信息。

2. 请记录你完成的其他练习。

身体技术

让身体与地面相互作用,传导并感受彼此的力量。

地面热身

—视频链接 1-2—

一、内容描述

准备姿态:练习者平躺于地面,双腿与髋同宽,双臂一字打开,掌心朝向地面。

准备拍:

5~8拍:双腿缓慢屈膝,在此过程中,全脚保持贴地。

第一个八拍:

1~4拍:右腿向左侧摆荡,脚尖贴在地面滑至7点方向,双肩尽量贴向地面,使脊柱呈螺旋状(见图1-8),随后右腿原路返回至平躺屈膝体态。

5~8拍:左腿反方向重复1~4拍动作。

第二个八拍:

1~2拍:腿部同第一个八拍动作,右手贴地面经头顶画半圆后按住右膝,上身含胸(见图1-9)。

3~4拍:右手推动右膝,右腿借力在地面水平滑动180°,并带动上身回旋起身,双手借力,自然前后甩动(见图1-10)。

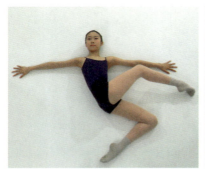
图 1-8

图 1-9

图 1-10

5~8拍:按原动作返回至准备姿态。

第三个八拍:

反向重复第一个八拍动作。

第四个八拍：

反向重复第二个八拍动作。

第五个八拍：

1～4拍：左脚掌贴地向1点方向伸直（见图1-11），左腿贴地从前向旁边滑90°。双臂平展，脊柱贴向地面（见图1-12）。

图 1-11

图 1-12

5～8拍：左脚保持延伸，右脚掌推地，将臀部抬离地面并翻转，双手保持贴地，身体向左侧翻转至贴地（见图1-13）。

第六个八拍：

1～4拍：双手屈肘在胸两侧，将上身推至7点方向，左腿呈90°弓步（见图1-14）。

5～8拍：右手掌贴地，右手支撑地面，左手经身体正前方延伸，经过头顶划向身体正后方（见图1-15），右小腿回弯，左手接住右脚尖呈龙式扭转（见图1-16）。

图 1-13

图 1-14　　　　　　图 1-15　　　　　　图 1-16

第七个八拍：

1～8拍：保持头部与脊柱的延伸，通过龙式扭转，打开背部、髋部，深度拉伸后腿髋部的屈肌以及股四头肌。

第八个八拍：

1～4拍：左手松开右脚，右腿跪式支撑，身体转向右侧，双手贴地面，身体顺势向3点方向贴地滑行。

5～8拍：左手指尖从1点方向贴地画圆到7点方向，收回并带动身体蜷缩，收大腿并屈膝。右手屈肘经过前胸展开一字，回到准备姿态。

二、训练目标

1. 充分活动脊柱关节。
2. 通过地面连贯动作拉伸肌肉。
3. 建立身体在空间中自然延展的意识。

三、动作元素

1. 摆荡腿。
2. 脊柱卷曲。
3. 脊柱旋转。
4. 龙式扭转。

四、训练建议

1. 建议把动作元素进行拆解练习，做扭转动作和拉伸动作要确认动作规范，待准确掌握后再连贯所有动作。
2. 选择适当的音乐速度，避免因动作过快或过慢而影响动作的连贯性。

五、运动 TIPS

1. 运动功能：激活并调动肌肉及关节，循序渐进地增强肌肉的韧性、弹性，提高肌肉的伸展性和协调性，提高关节的灵活性。

2. 注意事项：动作应循序渐进地进行，速度由慢到快，幅度由小到大，动作由简到繁，四肢甩动时切勿发力过猛，避免肌肉紧张、发硬、痉挛。

3. 避免损伤部位：肩关节、腕关节尺侧副韧带。

4. 重点强化部位：肩袖肌群、前臂伸腕肌群（见图1-17）。

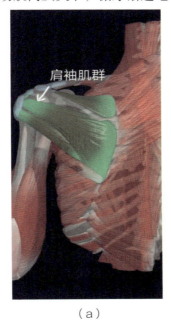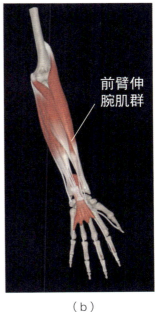

（a） （b）

图 1-17

六、作业

1. 请根据此练习编出四个八拍的地面热身组合。

2. 请记录你完成的其他练习。

即兴表达

随形、随影、随心……

跟　　随

—视频链接 1-3—

一、内容描述

以动作模仿为运动基础，通过动作间的引导与跟随形成连动，以集体为单位，多人即兴练习（见图 1–18 ～图 1–24）。

1. 准备阶段：以集体为单位，形成三角形队形。三角形角尖的三人分别为引导者 A、B、C，其他人为跟随者。

2. 意念想象：专注感受身边其他同学，将能量凝聚于三角形中，感受个人与集体之间的连接。

3. 引导跟随：由引导者 A 进行有规则要求的即兴表达，例如：选择一个身体部位作为动作的起始点，其他身体部位进行跟随，在过程中进行空间多维度切换。跟随者通过感应与观察，模仿、跟随引导者的动作。

4. 角色转换：当引导者在即兴表达过程中转换方向时，需通过眼神或肢体动作向其他引导者传递信号，其他引导者默契完成角色过渡，成为新的引导者，并带领集体继续即兴表达，跟随者需迅速反应，要求整个环节流畅、不间断。

图　1–18

图　1–19

图　1–20

图 1-21

图 1-22

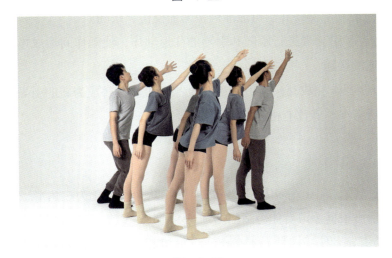

图 1-23

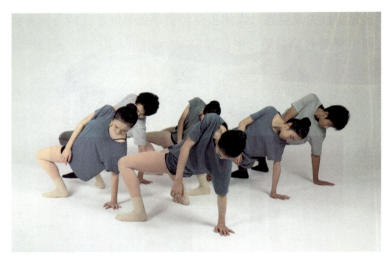

图 1-24

二、即兴表达素材

1. 队形（直线/三角形/正方形/多边形/圆形等）。
2. 角色转换（引导者/跟随者）。
3. 空间变化。

三、即兴表达规则

1. 在准备阶段，集中注意力，感受身边其他同学，凝聚个人与集体之间的连接。
2. 当引导者 A 做动作时，跟随者需要通过眼神、姿势、语言和意识，感受到引导者 A 的意图和节奏，并尽可能准确快速地模仿、跟随。
3. 跟随者和引导者进行跟随和引导的往返动作，使动作间形成连动和串联，形成组合式连续跟随。
4. 在引导者 A 完成动作指引后，引导者 B 和 C 接替成为新的引导者，以此轮流进行，让所有参与者都有机会成为引导者。

四、训练建议

1. 初始阶段，先让练习者站成一条竖线，队形可变化为三角形、正方形、圆形等，熟练后可根据练习者能力适当增加练习难度，以提升练习者的兴趣。
2. 鼓励引导者使用多种元素动作，对跟随者进行引导，丰富肢体动作语言并拓展即兴表达动作素材。

3. 练习者在刚开始接触这类练习时，间距可稍微拉开，以免发生肢体碰撞或擦碰。当练习者逐渐建立默契后，可拉近间距，形成紧密连接的集体。

五、作业

1. 怎样才能让引导者和跟随者的配合更加默契？请说说你的看法。

2. 除了三角形，你还能设计出哪些队形进行跟随即兴表达？请与同学一起完成。

3. 请记录你完成的其他练习。

即兴表达

红球犹如身体里跳动的火苗,时强时弱,忽远忽近。它就在身体之内,但也可以无限地延伸展开。

—视频链接 1-4—

红　球

一、内容描述

本组合要求练习者想象在体内有一个红球,带动身体其他部位产生联动体验,是开发肢体语言的一项即兴训练。

准备:教师引导练习者想象在身体腹部有一个被透明球包裹的小红球,练习者的身体随着红球的动律相应地运动,探索肢体语言的可能性(见图1-25)。

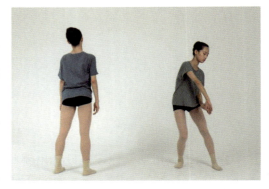

图　1-25

教师引导练习者感受红球在身体内如钟摆一般轻微地做匀速运动,并带动身体随之轻微运动。

然后,教师引导练习者想象从红球中心散发出多条线,线连接至身体的各个部位和关节。例如,下半身连接至膝盖、脚踝、脚趾等部位;上半身连接至脊柱、头顶、肩膀、手肘、手腕等部位(见图1-26)。

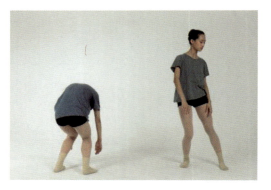

图　1-26

在感知到红球运动与身体运动的联系后,练习者想象教师发出的级别指令,逐步增加联动的力量等级、速度等级,以适应不同等级对应身体的不同动作质感(见图1-27)。

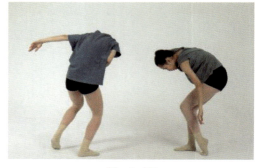

图　1-27

二、即兴表达素材

1. "体内运动的红球"引发身体即兴表达。
2. 时间：1～10级的变化。
3. 空间：1～10级的变化。
4. 力量：1～10级的变化。

三、即兴表达规则

等级变化：指时间（速度）、空间（维度）、力量（力度）三个方面的分值变化，1为最小值，10为最大值。

1. 时间（速度/speed）：1～10级，1级代表身体最慢、最细微的运动，身体动律最小，随着数字增大，动作能量增大，速度也加快，10级代表身体运动时的最大能量和最快速度。

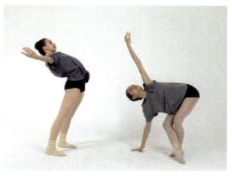

（a）

2. 空间（维度/dimension）：1～10级，这里的空间指的是重心在空间中的移动。1级代表身体重心最接近原点，随着数字增大，重心和原点之间的距离逐渐加大，10级代表重心移动的高度与广度达到最大极限。

（b）

3. 力量（力度/strength）：1～10级，1级代表身体肌肉最松弛的状态，意味着身体有足够的运动空间，随着数字增大，动作质感越紧致，10级代表身体最绷紧的状态，即自己运动的最大极限。

四、训练建议

1. 练习者想象当红球自然地运动时，其能量将通过线的传导引发身体对应部位的运动，如红球与手肘的牵引，红球与膝盖的牵引等（见图1-28）。

（c）

图 1-28

2. 教师给出不同的力量、速度、能量等级的指令，练习者需快速反应并将其运用于动作中，要求练习者能够逐步熟练、顺畅地进行转换（见图1-29）。

图　1-29

五、作业

1. 发挥想象力，创作出体现"红球"具有时间、空间、力量丰富变化特点的舞蹈片段。

2. 请记录你完成的其他练习。

身体日记

本单元的学习完成后，请做好记录，以帮助自己更好地学习。

—身体日记 1-1—

喜悦度：1～10 级评分。

收获值：1～10 级评分。

期待值：1～10 级评分。

1 2 3 4 5 6 7 8 9 10

写出你的体验、收获和建议：

第二单元
感知与探索

单元概述

本单元主要针对脊柱及膝关节展开多种不同形式的训练,探索由关节引带之下产生的身体运动,引导学生本着科学求真的精神,探索新颖、独特、创新的训练手段和方法,着力培养学生的创新意识和实践能力。脊柱作为人体的中轴支柱,是关节最多的骨骼,它能有效地作用于身体,保持动作的稳定。膝关节是人体关节中最大、最复杂的关节,本单元通过折叠形式的训练方法来训练其灵活性,从而赋予舞蹈的肢体语言以更丰富的内涵。

本单元的教学设计旨在通过学习,使学生掌握空间、时间,运动路线和点、线、面的关系,进行身体和思维的双重训练。

身体技术

脊柱像一条锁链，环环相扣，随心所动！

脊 柱 训 练

—视频链接 2-1—

一、内容描述

准备姿态：面向 1 点方向站立，双脚正步位打开，与髋同宽，手臂自然垂于身体两侧，眼睛平视前方（见图 2-1）。

第一个八拍：

1～4 拍：脊柱模仿波浪的运动，力量由脚、踝、膝、髋、腰、肩、颈、头依序传动。运动时，脊柱的幅度从小到大，力度从弱到强。幅度、力度均为 1 级（见图 2-2）。

图 2-1

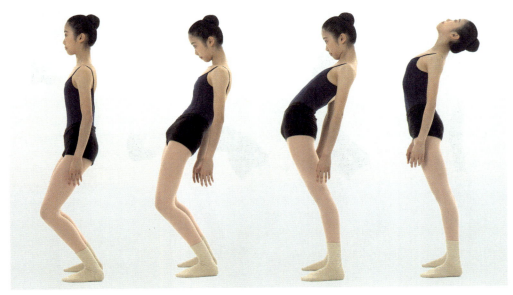

图 2-2

5～8拍：同1～4拍动作，脊柱幅度、力度均为2级。

第二个八拍：

同第一个八拍动作，脊柱幅度、力度为3～4级（见图2-3）。

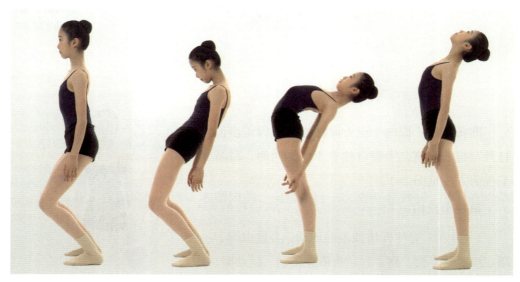

图　2-3

第三个八拍：

同第一个八拍动作，脊柱幅度、力度为5～6级。

第四个八拍：

同第一个八拍动作，脊柱幅度、力度为7～8级（见图2-4）。

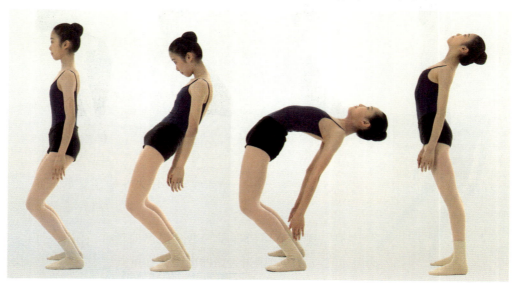

图　2-4

第五个八拍：

由头带动颈椎，从左到右，做水平面 360°涮头（见图 2-5）。

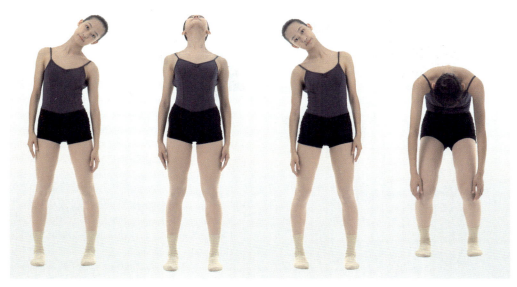

图 2-5

第六个八拍：

由头带动颈椎、胸椎，从左到右，做水平面 360°涮胸腰（见图 2-6）。

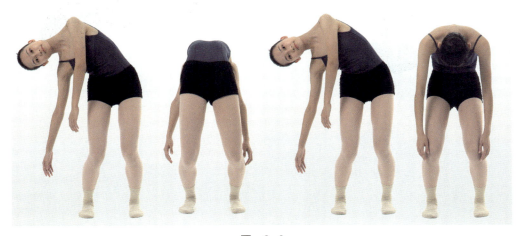

图 2-6

第七个八拍：

左手带动脊柱，从左到右，做 360°立圆（见图 2-7）。

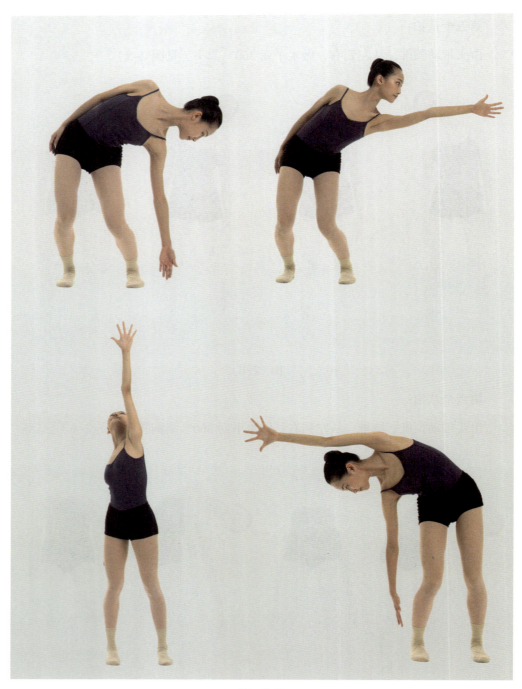

图 2-7

第八个八拍：

双手带动身体倾向左侧地面，利用地面为支点进行支撑，双脚水平移动正步位落至双手左侧，站立收（见图2-8）。

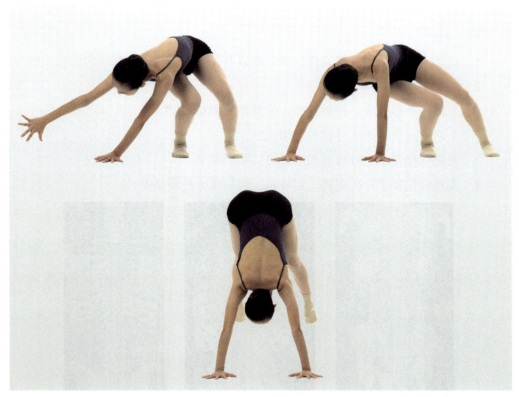

图 2-8

二、训练目标

1. 初步掌握脊柱平圆、立圆以及脊柱屈伸、旋转的运动规律。
2. 感受脊柱与身体其他部位的协作关系。

三、动作元素

1. 脊柱屈伸。
2. 脊柱旋转。
3. 头部环动。

四、训练建议

1. 启发练习者观察和想象波浪的形态,用肢体语言模仿,循序渐进地增大幅度。
2. 脊柱运动过程中,关节之间进行力量传导要流畅,并与呼吸协调配合。

五、运动 TIPS

1. 运动功能：激活并提高脊柱活动度以及保持脊椎旁边深层肌肉的稳定性。
2. 注意事项：

（1）保持平稳速度，控制幅度，使脊椎协调稳定。

（2）避免过快的速度导致关节损伤。

3. 避免损伤部位：脊椎各关节棘突、腰骶关节。
4. 重点强化部位：多裂肌、竖脊肌、回旋肌（见图 2-9）。

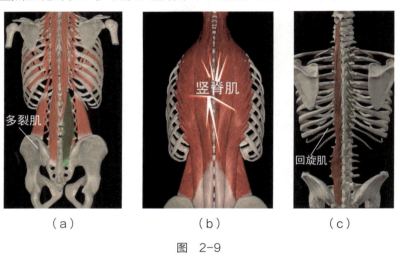

（a）　　　　　　（b）　　　　　　（c）

图 2-9

六、作业

1. 请查阅人体肌肉结构图，了解并熟悉脊柱周边有哪些肌肉，把名称记录下来。

2. 请记录你完成的其他练习。

身体技术

膝盖是人体的缓冲器，动与不动，始终在线……

膝关节训练

视频链接 2-2

一、内容描述

准备姿态：面向1点方向站立，双脚正步位打开，与髋同宽，手臂自然垂于身体两侧，眼睛平视前方（见图2-10）。

第一个八拍：

1～4拍：双腿屈膝，左脚半脚掌点地，膝盖从前向旁外旋90°后落回正步位（见图2-11）。

图 2-10

图 2-11

5～8拍：重复1～4拍动作。

第二个八拍：

1～4拍：双腿屈膝，右脚半脚掌点地，膝盖从前向旁外旋90°后落回正步位。

5～8拍：重复1～4拍动作。

第三个八拍：

1～4拍：双腿屈膝，左脚半脚掌点地，膝盖从旁向前内旋90°后落回正步位（见图2-12）。

图 2-12

5～8拍：重复1～4拍动作。

第四个八拍：

1～4拍：双腿屈膝，右脚半脚掌点地，膝盖从旁向前内旋90°后落回正步位。

5～8拍：重复1～4拍动作。

第五个八拍：

1～2拍：左腿向1点方向上步呈前弓步，双手摆臂至头顶方向。

3～4拍：左腿按原路返回，双手自然回落于身体两侧。

5～6拍：左腿向7点方向上步呈旁弓步，双手同时摆臂至四位姿态。

7～8拍：左腿及双手按原路返回。

第六个八拍：

反面重复第五个八拍动作。

第七个八拍：

1～4拍：左腿向1点方向上步，右脚推地向前跟，重心与左脚平行，双手自然摆臂至头顶方向。

5～8拍：左腿向5点方向撤步，右脚推地向后撤，重心与左脚平行，双手自然回落于身体两侧。

第八个八拍：

1～2拍：左腿向1点方向上步，呈前弓步，双手摆臂至头顶方向。

3～4拍：左脚撤回至正步位，双手打开于身体两侧。

5～6拍：后撤两步，右腿为主力腿，屈膝抬左腿90°至正前方。

7～8拍：保持单腿重心的姿态。

第九个八拍至第十四个八拍：

主力腿由全脚重心推至半脚掌重心，探索膝关节在不同维度的平衡与稳定的练习。

二、训练目标

1. 膝关节的支撑力和灵活性。
2. 膝关节的屈伸能力。

三、动作元素

1. 单腿蹲。
2. 髋部环动。
3. 弓步。

四、训练建议

1. 掌握正确的姿势，膝关节与脚尖方向始终保持一致。
2. 避免过度屈伸，加强膝关节的保护意识。

五、运动 TIPS

1. 运动功能：提高膝关节的稳定性以及联动上下关节的能力。

2. 注意事项：髋关节和膝关节持续稳定发力，避免脚尖过度旋转导致膝关节内扣发生韧带损伤；横向运动时，动作幅度适中，保持髋外侧臀中肌、臀小肌稳定发力。

3. 避免损伤部位：膝关节内侧副韧带。

4. 重点强化部位：臀中肌、股四头肌（见图 2-13）。

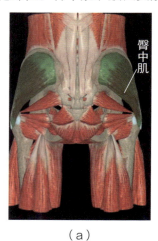 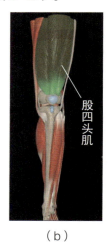

（a） （b）

图 2-13

六、作业

1. 请查阅人体解剖学的相关知识，了解膝关节运动所涉及的肌肉群及其功能。

2. 请记录你完成的其他练习。

即兴表达

在折叠中重组，在折叠中变化……

折　叠

—视频链接 2-3—

一、内容描述

练习者想象自己的身体是一张 A4 纸，将身体的能动关节进行不同方式的折叠与展开，以探索身体关节部位的不同可能性。比如，可以尝试让手臂在一个特定的角度下自由摆动，以找到身体的最佳平衡点。

练习者通过将身体的能动关节进行不同方式的折叠和展开（见图 2-14 和图 2-15），可以深度挖掘和挑战传统的舞蹈动作和人体动态。

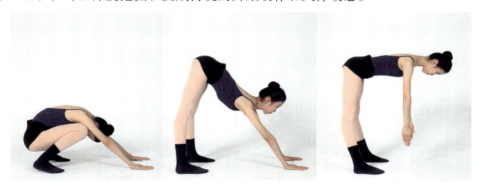

图　2-14

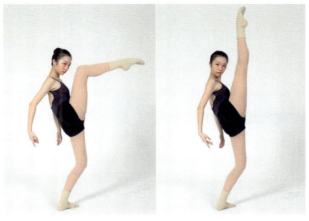

图　2-15

二、即兴表达素材

1. 关节部位的变化。
2. 空间方位的变化。
3. 速度。

三、即兴表达规则

1. 基础折叠：练习者尝试以身体的某一关节作为支点，如对肘关节、膝关节、髋关节等部位进行原路线折返的折叠与展开。
2. 变化折叠：在基础折叠的基础上，分别探索折叠元素在不同的空间、方向、速度等方面的发展变化。
3. 即兴折叠：在变化折叠的基础上，将多个折叠元素连接成连贯性动作并形成组合，尝试多种折叠方式下的流动训练。

四、训练建议

1. 训练初期，练习者可以通过理论学习初步了解人体解剖知识，再通过身体不同关节部位的折叠与展开进行实践。
2. 强化感受折叠支点的静止状态，训练关节的控制能力。

五、作业

1. 通过实践练习，写出自己身体的哪些部位可以模拟折叠，以及最大折叠限度。

2. 请记录你完成的其他练习。

即兴表达

距离之美,在于无限……

<div align="center">**两点之间**</div>

—视频链接 2-4—

一、内容描述

《两点之间》是一种针对身体感知和空间探索的训练,通过引导者和跟随者相互协作,在不断变化的引导过程中创造出独特的运动轨迹。

在练习中,两名练习者为一组,分别为引导者和跟随者。引导者可以选出一个点,例如可以用手部位进行提示,而跟随者可根据此提示,选择用身体的某一个部位进行引带并到达提示点(见图 2-16 至图 2-18)。

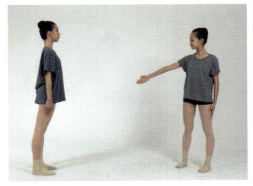

图 2-16

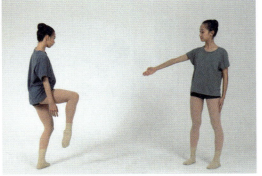

图 2-17

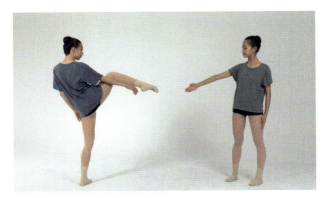

图 2-18

引导者可通过改变点位和提示方式，使跟随者在跟随过程中，不断变化其引导的身体部位，自由地表达个人想法，创造出独特的运动轨迹（见图2-19至图2-22）。

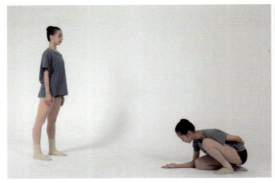

图 2-19

图 2-20

图 2-21

图 2-22

最后，跟随者需用选择的身体部位碰触到引导者的提示点位，完成这一轮的练习。

二、即兴表达素材

1. 点的设立与变化。
2. 移动路线的变化。
3. 跟随部位的变化。

三、即兴表达规则

此练习具有高度的自由度和创意性，因此并没有固定的严格规则。不过，为确保练习能流畅进行，可参考以下即兴表达规则：

1. 在练习中，引导者可通过选择独特的提示方式，鼓励跟随者尝试更多不同的运动方式，使其更加富有趣味。

2. 跟随者要始终跟随引导者的点位提示，运用身体部位进行灵活跟随，可通过运用不同的身体部位、姿势、节奏和形态等进行探索和创造。

3. 两位参与者应尽可能创造独特的身体表现和线条轨迹。可尝试探索不同的身体表达方式，运用旋转、起伏、扭曲等手法，创造更加丰富的线条效果。

四、训练建议

1. 这个练习需要较高的灵活性和身体控制能力，建议在开始练习前进行充分的热身和拉伸，以预防受伤并确保身体状态良好。

2. 积极探索和尝试不同的表达方式。身体表达是一种非常丰富的表现形式，练习者可尝试运用不同的身体部位、姿势、手势等，以寻找最适合自己的表达方式。在练习中，练习者不断地探索和尝试不同的方式，发现最适合自己的身体语言，提高身体敏感度。

3. 注重互动和合作。这个练习的互动性很强，建议两名练习者之间互相鼓励、互相帮助，从对方的身体和手势中获得启示，并逐步调整自己的身体表达方式，建立良好的互动和合作关系。

五、作业

1. 请用绘画的方式把即兴表达练习中身体点与点连接的"路线轨迹"记录下来。

2. 请记录你完成的其他练习。

身体日记

本单元的学习完成后,请做好记录,以帮助自己更好地学习。

—身体日记 2-1—

喜悦度:1～10 级评分。

$1 \rangle 2 \rangle 3 \rangle 4 \rangle 5 \rangle 6 \rangle 7 \rangle 8 \rangle 9 \rangle 10$

收获值:1～10 级评分。

$1 \rangle 2 \rangle 3 \rangle 4 \rangle 5 \rangle 6 \rangle 7 \rangle 8 \rangle 9 \rangle 10$

期待值:1～10 级评分。

$1 \rangle 2 \rangle 3 \rangle 4 \rangle 5 \rangle 6 \rangle 7 \rangle 8 \rangle 9 \rangle 10$

写出你的体验、收获和建议:

第三单元
理解空间

单元概述

舞蹈是诉诸视觉空间的艺术。舞蹈以人体为结构的空间为内空间，以人体外部为结构的空间为外空间。内外空间的灵活转换需要舞者具有极强的身体支配能力，以及对内外空间的清晰认知、灵活转变的舞蹈思维。本单元以空间探索为主题，让学生充分感知舞蹈的内外空间。为了提升个人内部空间身体技术能力，本单元采用拉班舞谱27点立方体概念，拓展学生对舞蹈外部空间的认知，加深对空间结构的理解，增强对空间维度的运用能力。

本单元可帮助舞者丰富舞蹈理论知识，提高综合能力，为未来的学习和职业发展打下基础。

身体技术

重心就像舞蹈中的"指南针",指引舞者感知空间和方向。

― 视频链接 3-1 ―

重心与旋转

一、内容描述

准备姿态:面向 1 点方向站立,双脚正步位站立,与髋同宽,手臂自然垂于身体两侧,眼睛平视前方。

第一个八拍:

1～6拍:左腿向前迈步,右腿向前、向后进行三次 90°悠踢腿,双手配合六位手上下摆动(见图 3-1)。

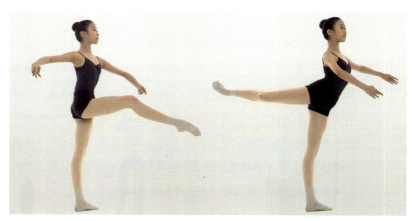

图 3-1

7～8拍:右脚向后撤步,交换重心到左腿。

第二个八拍:

反面重复第一个八拍动作。

第三个八拍:

正面重复第一个八拍动作。

第四个八拍:

1～4拍:右脚向后撤三步,重心保留在左腿,身体向左转 90°,寻找重心失衡前的最大极限(见图 3-2)。

5～8拍:迅速找到身体重心,右手打开带动身体

图 3-2

旋转，以右腿为轴，原地半蹲逆时针旋转一圈，落回至 1 点方向，双脚正步位收。

二、训练目标

1. 训练身体的稳定性，加强髋关节的灵活度，提高四肢的协调性。
2. 训练身体从重心失衡到复衡的控制能力。

三、动作元素

1. 悠踢腿。
2. 原地旋转。

四、训练建议

1. 通过感知身体中心位置和调整身体姿势，培养学生的重心感，建立正确的身体意识和姿态基础。
2. 在教学中，采用多种不同的重心训练技巧和方法，如基础平衡训练、自我组合训练等，帮助学生逐渐掌握对身体重心的调整能力。

五、运动 TIPS

1. 运动功能：练习核心稳定性、髋关节屈伸及旋转运动，提高腰部及髋部的协调能力。
2. 注意事项：主力腿保持稳定，切忌摆动时过度放松髋部，以免造成肌肉拉伤；旋转时主力腿的髋膝踝保持协调配合。
3. 避免损伤部位：髂腰肌、骶髂关节、踝部内外侧韧带、膝关节侧副韧带。
4. 重点强化部位：髂腰肌、胫前肌和胫后肌（稳定踝关节）、核心肌群（见图 3-3）。

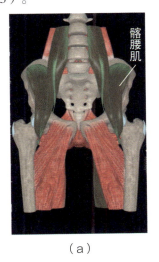
（a）

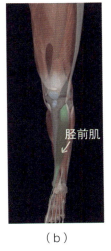
（b）

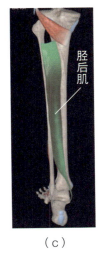
（c）

图 3-3

六、作业

1. 请根据重心与旋转的原理,设计三种以上的身体失衡与复衡的连贯动作。

2. 请记录你完成的其他练习。

身体技术

生活需要平衡美。

平衡与控制

—视频链接 3-2—

一、内容描述

准备姿态：面向 2 点方向，一位脚站立，手臂自然垂于身体两侧，以教室 6、2 点为练习动线。

第一个八拍：

1～3 拍：右腿为主力腿，向前迈步，左腿为动力腿，向前、向后做三次 90°悠踢腿，双手六位手路线左右摆动。

4 拍：左脚错步上步，交换左腿为主力腿。

5～7 拍：右腿向前、向后做三次 90°悠踢腿，双手六位手路线左右摆动（见图 3-4）。

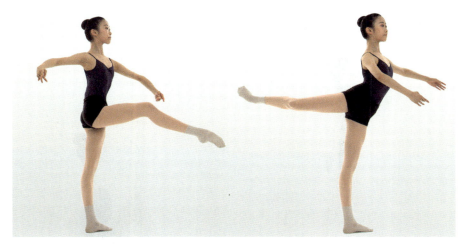

图　3-4

8 拍：右脚向前迈步，经深蹲将身体重心过渡到右腿。

第二个八拍：

1～2 拍：右腿为主力腿，左腿为动力腿，向 2 点方向经擦地悠荡至旁腿 90°，由左腿带动身体向右旋转 180°，左腿向 6 点方向擦地悠荡至旁腿 90°，双臂配合向身体两旁展开呈"一"字，保持身体平衡（见图 3-5）。

3～4拍：利用左腿摆荡的动力将身体向右转90°，面向2点方向，左腿屈膝抬至90°，脊柱延伸，双手向上伸展，与肩同宽（见图3-6）。

5～6拍：双手带动身体向身体正前方支撑倒立（见图3-7）。

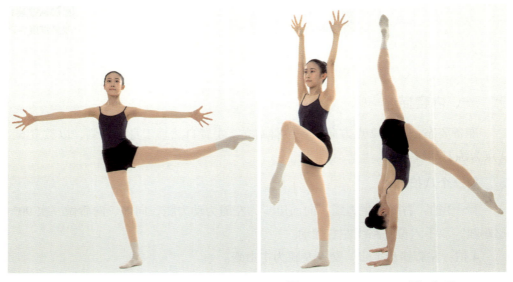

图 3-5　　　　　图 3-6　　　　　图 3-7

7～8拍：倒立后起身，身体保持直立，并利用惯性向后重心倾斜落地，双手自然撑地缓冲，保持左腿伸直，右腿屈膝（见图3-8）。

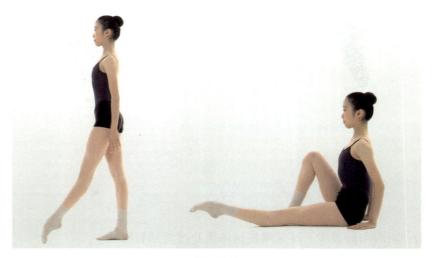

图 3-8

第三个八拍：

1～2拍：以左肩为支撑点，身体向4点方向进行后滚翻（见图3-9）。

3～4拍：借助翻滚的动力，双手撑地起立（见图3-10）。

图 3-9　　　　　　　　　　　图 3-10

5～6 拍：双手自然放松，向 8 点方向跑至准备位。

7～8 拍：回到准备姿态（见图 3-11）。

二、训练目标

1. 训练身体的协调性和平衡能力。
2. 通过身体失重感的训练，提升身体的控制能力，增强身体在空间中的感知能力。

三、动作元素

1. 悠踢腿。
2. 倒立。
3. 后滚翻。

图 3-11

四、训练建议

1. 鼓励学生通过不同的动作练习，感知身体重心的位置和变化，提升身体的平衡和控制能力。
2. 平衡感是现代舞训练中不可或缺的部分，应该在训练中加强对平衡能力的培养。挑选不同的平衡训练动作，帮助学生建立平衡感和对空间的感知。

五、运动 TIPS

1. 运动功能：加强核心稳定能力，提升腰、髋、膝的灵活度。
2. 注意事项：在翻滚过程中应团身，保持脊柱段的持续稳定，有效保护各个关节。
3. 避免损伤部位：脊椎棘突。
4. 重点强化部位：多裂肌、回旋肌、核心肌群（见图 3-12）。

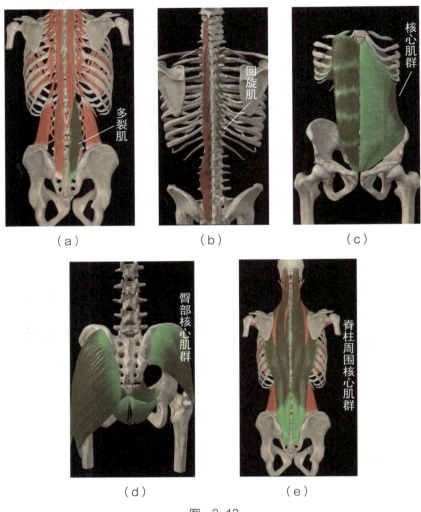

(a) 多裂肌　　(b) 回旋肌　　(c) 核心肌群

(d) 臀部核心肌群　　(e) 脊柱周围核心肌群

图 3-12

六、作业

1. 从生活中找出三种平衡状态的场景，并利用身体语言进行模仿。

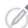

2. 请记录你完成的其他练习。

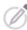

即兴表达

沉浮自如,源自重心的力量……

升 降 机

—视频链接 3-3—

一、内容描述

"升降机"是一种探索个人重心和空间流动的即兴练习方法,可让练习者在动作、时间、空间的升降变化过程中更好地感知和控制身体运动(见图 3-13 至图 3-20)。这种训练方法能帮助练习者更好地探索和运用自己的身体重心,同时增强身体的稳定性和协调性。

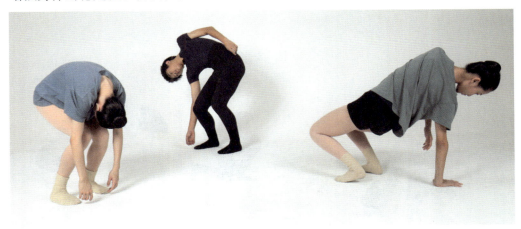

图 3-13

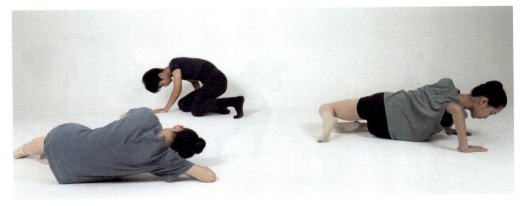

图 3-14

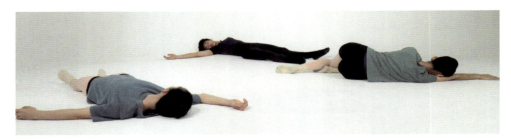

图 3-15

图 3-16

图 3-17

图 3-18

图 3-19

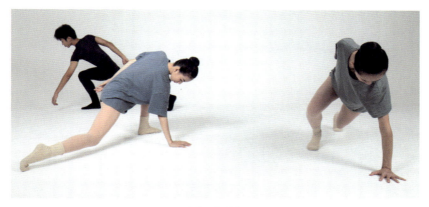

图 3-20

二、即兴表达素材

1. 站立（起始点或终结点）。
2. 接近地面（重心下降）。
3. 躺地（停留感知）。
4. 远离地面（重心上升）。
5. 流动（重心移动）。

三、即兴表达规则

1. 必须在规定的时间值内完成升降，时间值可以秒数或拍数为基准。

2. 升的时值可与降的时值相同，也可不同。比如，用 8 拍完成重心下降，用 5 拍完成重心上升。

四、训练建议

1. 在身体重心下降和上升的过程中，需要通过身体的关节部位来缓冲身体带来的重力，比如：用手掌、手肘控制下降的速度和稳定性，以确保动作平稳有序进行，避免任何部位突然落地造成冲击。

2. 初始训练时，先以匀速开始，清晰建立身体与地面、重心与重力的关系。待熟练后，可通过时间值的不断切换，快速转变身体质感，升与降的时间值不同。

五、作业

1. 本练习通过大幅度移动重心的动作模拟升降机的起和落，请写出发力方式的要领和身体重心变化的感受。

2. 请记录你完成的其他练习。

即兴表达

打开空间的魔方……

翻 转 立 方

—视频链接 3-4—

一、内容描述

本练习以著名舞蹈教育家、编舞家鲁道夫·拉班开创的拉班动作分析（Laban Movement Analysis）和拉班舞谱（Labanotation）中提出的空间方向概念（见图 3-21）为灵感，让练习者想象自己在一个具有 27 个点的立方体内运动，并通过"翻转"这个立方体，在有限的空间内创造出无限的动作，从而开发练习者对多维空间的认知，认识身体运动的可能性。

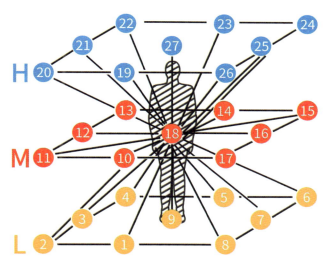

图　3-21

在练习之前，练习者需要构建出 27 个方向点的空间概念。练习者想象以自身为原点，将空间分为：上、中、下，左、中、右，前、中、后共 9 个面 27 个点的非常立体的运动空间（见图 3-22 和图 3-23）。

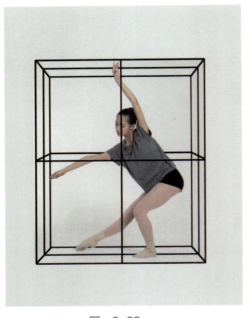
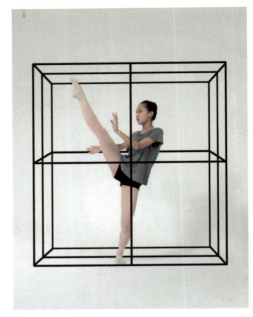

图 3-22　　　　　　　　　　　图 3-23

二、即兴表达素材

1. 点触练习。
2. 点的限制性练习。
3. 点、线、面练习。

三、即兴表达规则

1. 立方体大小变化：当立方体在空间中被无限放大，每一个关节和对应的点连接触碰时，练习者会在空间内朝着对应点的方向运动而产生相应的移动；当立方体无限缩小至身体内部时，练习者需发挥想象力，探索身体在局限空间内的运动方式。

2. 立方体翻转方位：立方体的翻转方向是无限的，无论立方体朝哪个方向翻转、倾倒、摆放，练习者都应尽可能地发挥自己的想象力，在重新放置的立方体内，重塑、构建之前编创的动作。

四、训练建议

1. 练习者需要建立多维空间意识，想象自己处于一个有 27 个方向点的立方体之内。

2. 建立单个关节和单个点之间的联系，例如：手肘、膝盖、脚踝等关节部位触碰高、中、低三个空间中任意一个点，随即尝试下一个关节和下一个点，感受身体不同的运动方式。

3. 练习者在熟悉了单个关节到点的联系之后，可将其构建成连贯的动作组合，以更加清晰地展现出立方体的架构。

五、作业

1. 画一画"27 点立方体"舞蹈空间。

2. 请运用多个身体部位在舞蹈立方体空间内进行点触练习，探索个性化的舞蹈语言，创编 2 个舞蹈短句。

3. 请记录你完成的其他练习。

身体日记

本单元的学习完成后，请做好记录，以帮助自己更好地学习。

—身体日记 3-1—

喜悦度：1～10 级评分。

1　2　3　4　5　6　7　8　9　10

收获值：1～10 级评分。

1　2　3　4　5　6　7　8　9　10

期待值：1～10 级评分。

1　2　3　4　5　6　7　8　9　10

写出你的体验和感悟：

第四单元
身体书法

单元概述

本单元对舞者身体爆发力和应变能力都有较高的要求，着重训练步伐的灵活性、爆发力和控制力，让舞者能够更加自如地运用身体。在即兴练习中，以"九宫格身体书法"为即兴灵感，鼓励舞者用个性化的肢体语言表现出中国书法行云流水之美。

本单元通过创造性的即兴训练，让舞者感受现代舞与中国传统文化的融合，锻炼创造性思维和肢体表达能力。

身体技术

弹、弹、弹……

原 地 跳 跃

—视频链接 4-1—

一、内容描述

原地跳跃是一项专注于脚踝力量、重心转换能力以及空中姿态控制的练习。这项练习可通过不同强度的跳跃和快速的空间移动，帮助舞者提升身体协调性和节奏感。

准备姿态：两人面对面，双脚正步位站立，与髋同宽，沉肩，手臂自然下垂于身体两侧，眼睛注视对方。

第一个八拍：

1～4拍：双脚全脚掌连续颤膝4次，双手自然摆动，重拍在下（见图4-1）。

5～8拍：双脚半脚掌连续颤膝4次，双手自然摆动，重拍在下（见图4-2）。

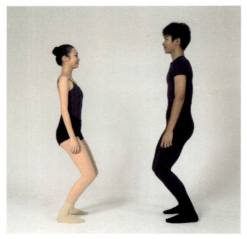

图 4-1

图 4-2

第二个八拍：

1～4拍：双脚连续小跳4次，双手自然摆动，重拍在下（见图4-3）。

5～8拍：双脚连续中跳2次，双手屈臂配合，重拍在上（见图4-4）。

第三个八拍：

1～2 拍：双脚连续中跳 1 次，双手屈臂配合，重拍在上（见图 4-4）。

3～7 拍：随机跑动，双手自然摆动（见图 4-5 和图 4-6）。

8 拍：找到相邻的同学，面对面一位站立。

图　4-3　　　　　　　　　　图　4-4

图　4-5　　　　　　　　　　图　4-6

第四个八拍：

在一位站立的基础上，重复第一个八拍动作（见图 4-7 和图 4-8）。

第五个八拍：

在一位站立的基础上，重复第二个八拍动作（见图 4-9 和图 4-10）。

图 4-7　　　　　　　　　图 4-8

图 4-9　　　　　　　　　图 4-10

第六个八拍：

1～2 拍：中跳 1 次，双手屈臂配合，重拍在上。

3～7 拍：随机跑动，双手自然摆动。

8 拍：找到相邻的同学，面对面二位站立。

第七个八拍：

在二位站立的基础上，重复第一个八拍动作（见图 4-11 和图 4-12）。

第八个八拍：

在二位站立的基础上，重复第二个八拍动作（见图 4-13 和图 4-14）。

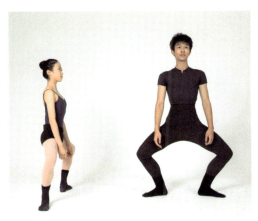　　　　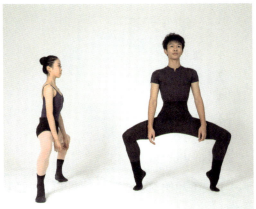

图　4-11　　　　　　　　　　　　　　图　4-12

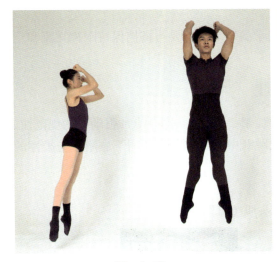

图　4-13　　　　　　　　　　　　　　图　4-14

第九个八拍：

1～2拍：中跳1次，双手屈臂配合，重拍在上。

3～8拍：随机跑动，双手自然摆动。

第十个八拍：

1～8拍：随机跑下场，双手自然摆动。

二、训练目标

1. 强化脚踝起跳到落地的过程。
2. 训练重心转换能力。
3. 强调空中舞姿。

三、动作元素

1. 颤膝。
2. 小跳。
3. 中跳。
4. 跑动。

四、训练建议

1. 在开始练习之前，要进行彻底热身，特别是活动好脚踝和腿部，以防止受伤。

2. 在跳跃和随机跑动的过程中，注意重心快速转换。练习在不用的跳跃间平稳地转换重心，保持身体平衡。

3. 在面对面站立和随机找到相邻同学的环节中，要与搭档保持眼神交流和空间感知，以确保动作的同步性和流畅性。

五、运动 TIPS

1. 通过跳跃训练，可提高舞者对于髋、膝、踝的控制能力，加强动作的规范性。
2. 实现动作的稳定性、连贯性以及跳跃中起跳和落地期间下肢刚性与柔性的自然转换。
3. 避免损伤部位：踝关节、膝关节。
4. 重点强化部位：腓骨肌群、股四头肌（见图 4-15）。

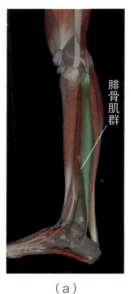
（a）

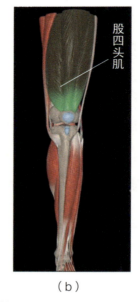
（b）

图 4-15

六、作业

1. 请以此练习为基础，通过小组分工合作，对起跳节拍做不同变化，设计出新的跳跃组合。

2. 请记录你完成的其他练习。

身体技术

空间里的流动音符……

流 动 大 跳

—视频链接 4-2—

一、内容描述

流动大跳旨在通过一系列的动作来加强舞者在快速动态变化中的身体控制力，使上身保持松弛感，以及在重心转换中保持稳定。

准备姿态：面向 1 点方向站立，双脚正步与髋同宽，手臂自然垂于身体两侧，眼睛平视前方，以教室横向转变至斜线为练习动线。

准备拍：1～8 拍，双臂从身体两旁打开至小七位（见图 4-16）。

第一个八拍：

1～2 拍：双臂从身体两侧向下甩动发力，左脚向旁滑步经大二位下蹲，带动上身呈含胸状，头部随着动（见图 4-17）。

图 4-16　　　　　　　　　　图 4-17

3～4 拍：双臂向上甩动于胸前交叉，右脚向旁滑步经大二位下蹲，带动上身呈含胸状，头部随着动，第 4 拍转身至 5 点方向（见图 4-18 和图 4-19）。

5～8 拍：重复 1～4 拍的动作，第 8 拍转身至 1 点方向。

图 4-18　　　　　　　　　图 4-19

第二个八拍：

1～3拍：左脚向7点方向半脚掌上步，右脚留在2点方向，同时，左手从斜上方划至斜下方。

4拍：右腿原地落地。

5拍：左腿上步。

6拍：右手向内划动，带动身体左转一周，左脚滑蹭的同时右腿吸起（见图4-20）。

图 4-20

7～8拍：向前跑4步。

第三个八拍：

1～2拍：大跳（Grand jete pas de chat），上身阿拉贝斯克（Arabesque）舞姿

（见图 4-21）。

图 4-21

3～8 拍：落地跑下场。

二、训练目标

1. 在快速流动中保持上身松弛。
2. 在重心的转换中保持主力腿的稳定性。
3. 在大幅度流动中保持身体的控制力。

三、动作元素

1. 滑蹭步。
2. 蹲。
3. 跑。
4. 大跳。

四、训练建议

1. 对分步骤练习每一个动作，要确保每个细节的准确性和技术的正确性，然后逐渐组合动作，提高整体流畅度和技术精确度。

2. 在练习中，要注意呼吸配合，尤其是在执行大跳和快速移动时，因为正确的呼吸技巧可以增强动作的连续性和表现力，同时有助于身体放松和能量管理。

五、运动 TIPS

1. 目的：通过练习掌握每个技巧的发力点、发力部位，以及技巧中的力度、

幅度和速度。

2. 注意事项：弯腰时注重骨盆中立位，避免腰部弯曲过大。起跳时不要用太大的力，过大的力会分散，不易控制。起跳时发力向上，避免向前。

3. 避免损伤部位：大腿内收肌。

4. 重点强化部位：内收肌群（见图 4-22）。

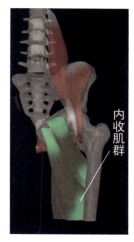

图 4-22

六、作业

1. 在动作不变的前提下，尝试变化方向和路线，用视频记录练习效果，分析动作完成的质量。

2. 请记录你完成的其他练习。

即兴表达

让身体的"笔尖"在无限的空间自如挥洒……

九宫格身体书法

—视频链接 4-3—

一、内容描述

本练习以美国著名编舞家威廉·福赛斯开创的点、线、面技术为灵感，结合中华传统文化"九宫格书法"，引导学生的"身体笔尖"（例如：头、肩、肘、膝、髋、踝）在立体空间进行舞动式书写，从二维平面空间拓展到三维立体空间，不仅让学生对舞蹈空间有更为熟悉的认知体验，感受到中国汉字的书写规律和笔韵特点，而且让学生在现代舞即兴空间探索中用肢体语言表现出独具创意的中国书法之美（见图 4-23 和图 4-24）。

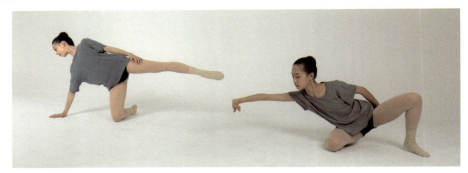

图 4-23

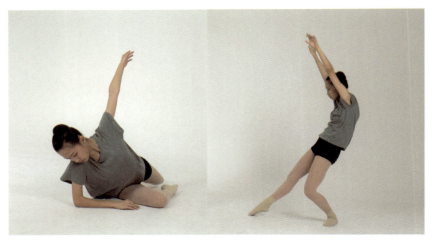

图 4-24

二、训练目标

1. 身体语言的个性化表达：通过身体各个部位的运动，"书写"具有个人特色的舞蹈语汇，增强学生的创造力和表现力。

2. 空间意识的提升：从二维平面到三维立体空间的转换练习，可让学生更加灵活地掌握舞蹈动作在空间中的分布和布局。

3. 舞蹈与书法美学的结合：探索身韵和书法笔韵之间的相互关系，用身体动作表现书法的"气、骨、神、韵"，将舞蹈与传统文化的美学相融合。

三、即兴表达素材

1. 拆分笔画。
2. 书写完整汉字。
3. 书写楷书、行书、草书等不同字体。
4. 书写诗句、段落。

四、训练建议

1. 从简单的单一笔画开始，如点、横、竖、撇、捺，用不同的身体部位模拟笔画书写，例如用手肘代表"点"，用整个手臂代表"横"，逐渐增加动作的复杂度。

2. 选择具有代表性的汉字进行练习，先分析汉字的结构和笔顺，然后用身体动作按正确的笔顺"书写"出汉字。

3. 练习不同的书法风格，如楷书的端正规矩、行书的流畅自然、草书的奔放自由，用身体动作表现不同字体的特点。

4. 挑战更高难度的练习，如用身体动作连续"书写"出完整的诗句或段落，注意动作之间的连贯性和整体的流畅性。

5. 在练习中，要注意呼吸的配合，通过控制呼吸来调整动作的节奏和力度，使舞蹈动作与书法笔韵相融合。

五、作业

1. 以"个人姓名"为灵感，进行身体书法练习，做视频记录。

2. 观赏书法展，了解更多优秀的中国书法文化，进一步丰富自己的文化涵养。

3. 请记录你完成的其他练习。

身体日记

本单元学习完成后,请做好记录,以帮助自己更好地学习。

—身体日记 4-1—

喜悦度:1～10 级评分。

收获值:1～10 级评分。

1 2 3 4 5 6 7 8 9 10

期待值:1～10 级评分。

1 2 3 4 5 6 7 8 9 10

写出你的体验、收获和建议:

第五单元

松弛与疗愈

单元概述

舞蹈训练的放松环节是容易被忽视的问题。研究表明,运动训练刺激后,经过放松训练,肌肉随意收缩的能力可比原来增长8倍,所以放松环节是科学健康训练必不可少的环节。

本单元采用渐进式放松的方式,引导舞者的思想意识和身体各部位进行同步放松,循序渐进,契合现代舞追求自由、回归的精神。

课后放松

放松让运动更完美……

渐进式放松

—视频链接 5-1—

一、内容描述

渐进式放松是一种有益于舞者身心健康的训练方法,其主要目的是逐步放松身体各部分,通过深呼吸集中意识,逐一放松各个身体部位,缓解紧张和疲劳的肌肉,让舞者达到放松和舒适的状态,让身体和思维逐渐回归放松和平衡状态,从而帮助舞者减轻舞蹈训练带来的身体和心理的压力,达到放松的状态。

练习者在教室内找一个合适的空间,闭上眼睛,放松身体,把注意力集中在自己的呼吸上,深呼吸数次。引导练习者慢慢将注意力集中在双脚上,感受双脚此刻的状态。接着,以此方法如身体扫描一般将注意力从双脚往上依次转移,从双脚转移至小腿,逐渐到膝盖、大腿内侧、大腿外侧、尾椎、胸椎、颈椎、肩膀、手臂、手肘、手指、下巴、嘴巴、鼻子、眼睛等,以此类推,直到全身每一个关节、部位和每一块肌肉都通过意识感受一遍(见图 5-1)。

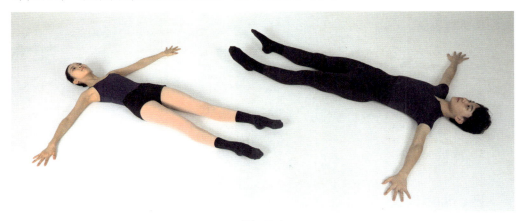

图 5-1

当意识扫描结束后,练习者需将注意力再一次回到双脚,此时,以双脚作为起点,按刚才扫描的顺序,让身体各个关节和肌肉依次以最大限度和最快速度收紧,在此收紧状态中持续 10 秒。老师需要在旁辅助倒数 10 秒,使练习者有效地达到训练目的,10 秒后,练习者迅速放松身体回到地面,回到最初的放松状态(见图 5-2)。

图 5-2

当练习者熟悉身体放松与收紧练习感受之后,放松组合的后半部分将会在此基础上进行节奏上的变化。

二、训练目标

1. 通过深度的肌肉放松和逐渐释放身体张力,提高舞者的柔韧性和伸展性,更好地适应舞蹈训练和表演的需要。

2. 训练练习者"知行合一",在运动身体的同时留意自己的内在,打开自己的心灵和思想,舞蹈动作是由内而外发出的。

3. 能够通过身体放松和思维放松等方式缓解不适症状,帮助舞者更好地适应舞蹈训练和表演。

三、动作元素

1. 平躺。
2. 呼吸。
3. 放松—收紧。

四、训练建议

1. 老师可根据每节课的情况,选择适合的训练时机和场所:选择一个安静、舒适的环境,避免干扰和打扰。

2. 老师可在课堂上帮助练习者数收紧和放松的节奏,帮助练习者在动作上更有效地统一,从而维持课堂的秩序并保证练习的质量。

3. 配合音乐。适度的音乐可以帮助身体和思维更好地进入放松状态,但是不

建议使用过激或快节奏的音乐，以免适得其反。

五、运动 TIPS

1. 目的：通过呼吸与冥想，逐渐放松全身各个关节与肌群。

2. 注意事项：放空身体，平躺于地面上，闭眼，平静呼吸，用意识扫描全身。完全放松后，再次用冥想的方式在口令的指示下逐步紧绷与放松全身各个肌群。在冥想的过程中强化本体感觉，提高舞者对肌体的控制能力。

3. 避免受伤情况：呼吸模式异常。

4. 重点强化部位：膈肌（见图5-3）。

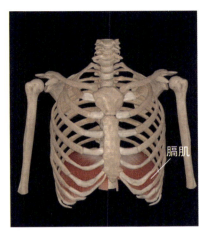

图 5-3

六、作业

1. 每次训练后按照本单元所学的方法进行放松。

2. 请记录你完成的其他练习。

身体日记

本单元学习完成后,请做好记录,以帮助自己更好地学习。

—身体日记 5-1—

喜悦度:1～10 级评分。

1 > 2 > 3 > 4 > 5 > 6 > 7 > 8 > 9 > 10

收获值:1～10 级评分。

1 > 2 > 3 > 4 > 5 > 6 > 7 > 8 > 9 > 10

期待值:1～10 级评分。

1 > 2 > 3 > 4 > 5 > 6 > 7 > 8 > 9 > 10

写出你的体验、收获和建议:

第六单元
行走与呼吸

单元概述

呼吸在舞蹈中起着非常重要的作用，正确的呼吸方法不仅可以帮助舞者塑造优美的身体线条，还可以有效提高动作的准确性和稳定性，帮助舞者减轻身体压力和疲劳。本单元包含以呼吸为引导的一系列感知训练，通过充满想象力的即兴练习，以行走游戏的方式开展热身活动，在充满趣味的互动中进行有氧热身，从中低强度逐渐进入中高强度，为正式训练做好充分准备。

本单元是热身活动的进阶练习。通过热身与呼吸的主题，引导学生尊重生理规律，尊重身体感受，培养包容和接纳他人的良好品质，激发身体潜能，展现舞者自然、健康之美。

身体技术

相遇是种缘分。

行　走

—视频链接 6-1—

一、内容描述

"行走"是一个可叠加多种热身元素的创造性热身，教师可根据练习者的具体情况，在"行走"的过程中叠加训练元素，如静止启动、转换方向、速度变化、空间变化、动作变化、集体配合等方式。通过教师的引导，进行多元热身，如踝、膝关节活动，重心移动，空间感知，感应观察等。

二、训练目标

通过创造性热身行走，在练习中增强训练者的合作意识，培养观察能力以及身体的本能反应与控制力。通过思维与身体的多维练习，为之后的身体技术训练做好铺垫，让练习者在轻松愉快的状态下，达到热身的目的与效果。

三、动作元素

1. 行走。
2. 滚地。

四、训练建议

这个练习以练习者为主体，利用游戏元素，发挥训练趣味性、益智性、规范性和竞争性的特点，鼓励练习者在玩中练、在练中玩，从而取得良好的训练成效。

无须每节课练习，教师可在练习者参加完比赛、演出，比较疲乏的状态下选择练习。

老师积极采用各种不同方法融入集体，与练习者一起互动，活跃课堂氛围。

五、运动 TIPS

1. 目的：

（1）观察、熟悉场地，建立位置感及空间感。

（2）通过踝关节步态的改变，激活并加强踝关节的能力。

（3）通过不同声音的刺激指令调动对身体的控制，使学生集中精神，加强专注力。

（4）初步热身，完成倒地起身等动作。

2. 注意事项：从放松到集中注意力，确保自己进入逐渐兴奋的状态；感受行走时踝关节周围组织的力量，保护好踝关节，不使其受伤。

3. 重点强化部位：踝关节、腓肠肌、胫前肌（见图6-1）。

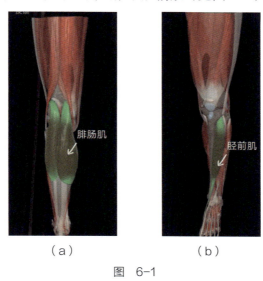

（a）　　　　（b）

图 6-1

六、作业

1. 如果你是行走的引导者，你会将哪些热身元素贯穿在行走中？请列举出3种以上的方式。

2. 请记录你完成的其他练习。

身体技术

无热身，不舞动。

有氧热身

—视频链接 6-2—

一、内容描述

有氧热身是一种全面而富有活力的热身方法，旨在通过一系列的有氧运动，快速提升心率和身体温度，为更高强度的舞蹈训练做好准备。

准备体态：身体直立，面向 1 点方向，双脚正步位与髋同宽，手臂自然垂于身体两侧，眼睛平视前方。

第一个八拍：

1～8 拍：面向 8 点方向，左、右脚交替重心，右、左连续跳动 8 次。落地呈双脚正步，主力脚全脚掌，动力脚半脚掌贴近主力脚，双手自然摆动（见图 6-2）。

第二个八拍：

1～8 拍：面向 2 点方向，重复动作。

第三个八拍：

1～4 拍：面向 8 点方向，重复动作。

5～8 拍：面向 2 点方向，重复动作。

第四个八拍：

1～2 拍：面向 8 点方向，重复动作。

3～4 拍：面向 1 点方向，重复动作。

5～6 拍：面向 2 点方向，重复动作。

7～8 拍：面向 1 点方向，重复动作。

图 6-2

第五个八拍：

1～7 拍：面向 1 点方向，交替重心，前后连续跳动 8 次。落地呈双脚正步，主力脚全脚掌，动力脚半脚掌贴近主力脚，双手自然摆动。

8 拍：左脚重心后撤，右脚为动力腿踢臀。

第六个八拍：

1～7 拍：动作同第五个八拍，后、前连续跳动 8 次。

8拍：左脚重心前移，右脚为动力腿踢臀。

第七个八拍：

1～4拍：重复动作，前后移动。

5～8拍：重复动作，后前移动。

第八个八拍：

1～2拍：重复动作，前后移动。

3～4拍：重复动作，后前移动。

5～6拍：重复动作，前后移动。

7～8拍：重复动作，后前移动。

第九个八拍：

1～6拍：面向1点方向，右、左连续交替重心6次，右腿全脚掌弓步蹲，左腿半脚掌屈膝。双手立掌经胸前左右水平推动，与重心呈相反方向。

7～8拍：向右移动重心并步跳，双手顺时针立圆一周经胸前推出，落地呈反向舞姿（见图6-3）。

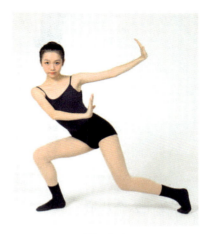

图 6-3

第十个八拍：

重复第九个八拍动作。

第十一个八拍：

1～2拍：重复第九个八拍1～2拍的动作。

3～4拍：重复第九个八拍7～8拍的动作。

5～6拍：重复第十个八拍1～2拍的动作。

7～8拍：重复第十个八拍7～8拍的动作。

第十二个八拍：

1～8拍：重复第九个八拍7～8拍的动作，右左移动4次。

第十三个八拍：

1～7拍：面向1点方向，右动力腿向前踹出约25°，脚部放松，经倒脚落后踏步，重复4次（见图6-4）。

8拍：右脚落回正步。

第十四个八拍：

1～7拍：面向1点方向，左动力腿向前踹出约

图 6-4

25°，脚部放松，经倒脚落后踏步，重复4次。

8拍：左脚落回正步。

第十五个八拍：

1～8拍：面向1点方向，连续4次右高抬腿，肘部经立圆与膝相合（见图6-5）。

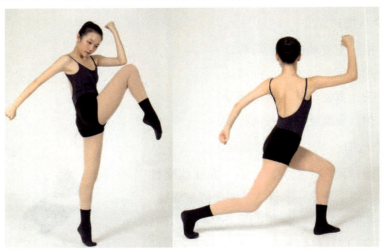

图 6-5

第十六个八拍：

1～8拍：反向重复第十五个八拍的动作。

第十七个八拍：

1～8拍：面向1点方向，连续8次右左交替钟摆跳（见图6-6）。

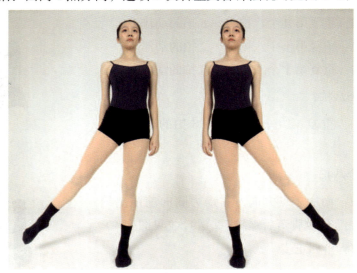

图 6-6

第十八个八拍：

1～8拍：重复第十七个八拍动作，并向左自转一周。

第十九个八拍：

1～4拍：面向1点方向，钟摆跳的同时连续4次向下甩手（见图6-7）。

图　6-7

5～8拍：钟摆跳的同时连续4次向前甩手（见图6-8）。

图　6-8

第二十个八拍：

1～4拍：钟摆跳的同时连续4次向上甩手（见图6-9）。

5～8拍：钟摆跳的同时连续4次向旁边甩手（见图6-10）。

图 6-9

图 6-10

第二十一个八拍：

1～2 拍：钟摆跳的同时连续 2 次向下甩手。

3～4 拍：钟摆跳的同时连续 2 次向前甩手。

5～6 拍：钟摆跳的同时连续 2 次向上甩手。

7～8 拍：钟摆跳的同时连续 2 次向旁边甩手。

第二十二个八拍：

1～4 拍：钟摆跳的同时连续向下、前、上、旁边各甩手 1 次。

5～8 拍：重复 1～4 拍的动作。

二、训练目标

1. 提升心率与增加血液循环：通过连续的跳动和方向变换，快速提升心率，增加血液循环和氧气供应，预热身体各部位。

2. 身体感知与调整：通过前后、左右的连续跳动，提高身体的感知能力，加强肌肉的协调性和控制力，为后续复杂动作的学习做准备。

3. 关节的灵活性与稳定性：通过动态的跳跃和身体重心的快速转换，增强关节的灵活性和稳定性，减少训练中的受伤风险。

三、动作元素

1. 交替跳。
2. 高抬腿。
3. 小弹腿。
4. 钟摆跳。
5. 甩手。

四、训练建议

1. 动作的准确性与连贯性：在执行每个八拍动作时，要注意动作的准确性和连贯性，确保身体动作与音乐节奏同步，以达到最佳热身效果。

2. 重心转换的流畅性：当从一个方向跳到另一个方向时，要注意重心的平稳转换，保持对身体的平衡和控制，避免摔倒或不必要的摇晃。

3. 动作与呼吸的协调：在进行有氧热身时，同步动作和呼吸，深呼吸可以帮助提升心率和增加血液中的氧气含量，使热身更加高效。

五、运动 TIPS

1. 目的：激活并调动四肢肌肉及关节，循序渐进地提高四肢肌肉的韧性、弹性、伸展性和协调性，提高关节的灵活性。

2. 注意事项：动作应循序渐进，速度由慢到快，幅度由小到大，动作由简到繁，注意四肢甩动时切勿发力过猛，发力时用巧劲，动作轻巧，充分激发肌肉的韧性和弹性，避免肌肉紧张、发硬、痉挛。通过反复多次摆动，充分调动心肺功能。

3. 避免损伤部位：肩关节、腕关节尺侧副韧带。

4. 重点强化部位：肩袖肌群、前臂伸腕肌群（见图 6-11）。

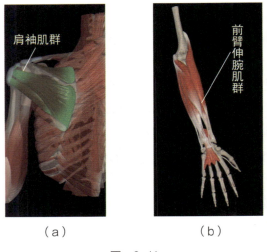

（a）　　　　　（b）

图　6-11

六、作业

1. 你是否已经了解有氧热身的作用和运动方法？请设计一个课堂有氧热身方案。

2. 请记录你完成的其他练习。

即兴表达

弹指之间,瞬息万变。

视频链接 6-3

呼 与 吸

一、内容描述

呼与吸是一种以呼吸为活动基础展开的即兴练习,旨在通过探索身体内呼吸与外在空间之间的关联,强化练习者对身体内部变化的意识和观察能力。通过这种基于呼吸与身体联系的舞蹈练习方式,练习者可以更好地感受到身体内部和呼吸带来的变化,增强身体的灵敏度,拓展身体的表现能力和感知能力(见图6-12至图6-15)。

图 6-12

图 6-13

图 6-14

图 6-15

二、即兴表达素材

1. 内、外呼吸。
2. 变化空间。
3. 变化时长。

三、即兴表达规则

1. 找到让自己舒服的位置：在宁静的环境中，找到让自己舒服的位置，可以摆任何姿势。在这个过程中，放松身体，让自己完全感受到身体和空间之间的联系。

2. 感受身体内各部分的变化：随着呼吸的进行，练习者可以感受到身体内各部位的变化和运动，例如，胸腔、腰部、骨盆、四肢等的变化和运动。将呼吸与身体的变化联系起来，建立身体内部与外在空间的联系。

3. 练习者可以进行自由移动，将身体内部的呼吸和外部的空间进行相互作用。在移动的过程中，练习者可以加强对身体内部变化的观察和感受，建立身体与空

间的新关系。

四、训练建议

1. 在练习的过程中，以呼吸作为主要即兴表达元素贯穿整个练习过程，带动身体在空间中移动。

2. 感受由呼吸为身体所注入的能量与新鲜空气，在训练过程中逐步加大呼吸的容量，并观察呼吸如何扩充身体的内在容量。

3. 当到达四肢延伸的最大幅度时，静心感受神经末梢与身体的运动极限，运用呼吸唤醒尚未开发的身体意识，并在练习结束后帮助身体复原至起始位置。

4. 想象呼吸是一个有机循环，带领身体探索更多身体部位的延伸，如胸腔、胯部等。练习者在探索呼吸与身体的运动方式时，可将先前所学的舞蹈元素——即兴表达元素加以运用。

五、作业

1. 列举 2～3 种不同动作情景下的呼吸运用要领。

2. 请记录你完成的其他练习。

即兴表达

呼吸，赋予舞蹈生命力。

生活与呼吸

—视频链接 6-4—

一、内容描述

这个即兴练习的主题是以生活中的呼吸体验作为即兴表达的灵感源泉。通过找出呼吸在不同情绪或生活场景中的表现（例如：失落沮丧时叹气，紧张时屏气，喜悦时提气，运动后喘息等），利用呼吸的声音和肢体语言，表达情感的变化和内在动态（见图 6-16 和图 6-17）。

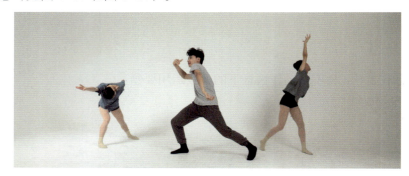

图 6-16

图 6-17

二、即兴表达素材

1. 呼吸（呼吸的节奏与幅度）。

2. 声音（尖锐/轻柔/平缓等）。
3. 生活中的情绪（喜/怒/哀/乐）。

三、即兴表达规则

1. 以呼吸作为主要即兴表达元素贯穿整个练习过程，带动身体在空间中移动。
2. 让声音在气息的带领下转化成舞蹈的一部分。在移动的过程中找寻更多发声的可能性并匹配特征性动作，让声音与呼吸带领身体展开自然连贯的创意式移动。
3. 可以借助声音的高低、快慢，音量等的变化，突出呼吸的情感和内在动态。

四、训练建议

在即兴表演的过程中，参与者需要注意呼吸的自然流动和身体的放松，避免过度用力而受伤。同时，尊重和接受他人的表现，不进行干扰或批评，保持开放、好奇和创新的态度，探索自己身体语言的表达方式。

练习者在移动的过程中，始终保持机警的运动意识和空间意识，留意与他人之间的距离，避免发生碰撞，并观察呼吸如何带领身体在空间及调度上的使用及变化。

五、作业

1. 请列举生活中使你不自觉使用"呼吸"的一些场景与动作。

2. 请记录你完成的其他练习。

身体日记

本单元学习完成后,请做好记录,以帮助自己更好地学习。

—身体日记 6-1—

喜悦度:1～10 级评分。

1 > 2 > 3 > 4 > 5 > 6 > 7 > 8 > 9 > 10

收获值:1～10 级评分。

1 > 2 > 3 > 4 > 5 > 6 > 7 > 8 > 9 > 10

期待值:1～10 级评分。

1 > 2 > 3 > 4 > 5 > 6 > 7 > 8 > 9 > 10

写出你的体验、收获和建议:

第七单元
为音乐而舞

单元概述

本单元通过走、跑、滑动、翻转等动作完成一系列地面技术组合。在训练协调能力和动作准确性的过程中,对技术的不断打磨是舞者需要具备的基本职业素养,是工匠精神的基本体现。

通过音乐风格、情感来引导思维完成即兴动作,充分发挥身体动能,以递进的方式来引导和启发,完成从计划想象到实施即兴表演的完整流程。可由单人到多人的形式来完成即兴舞蹈。本单元练习鼓励舞者勇于展现,培养自信,敢于打破身体的固有模式。在感受音乐的过程中,逐渐地、潜移默化地增加舞者对艺术之美的感受力,从而更加正面地、积极地以平和的状态面对岗位中乃至学习生活中的种种困难及变化。

身体技术

身体与地面相互作用，在平面与立体空间中高度延展。

—视频链接 7-1—

地面训练一

一、内容描述

准备姿态：身体直立，面向 7 点，双脚正步与髋同宽，手臂自然垂于身体两侧，眼睛平视前方。

第一个八拍：

1～4 拍：向前行进两步，第三步时右脚顺势向前滑出，形成弓箭步（见图 7-1）。

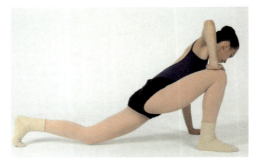

图 7-1

5～8 拍：左手支撑地面，左腿经屈膝向前滑动，以臀部为支点，右脚发力，使身体逆时针 180°旋转，面向 3 点方向坐立（见图 7-2）。

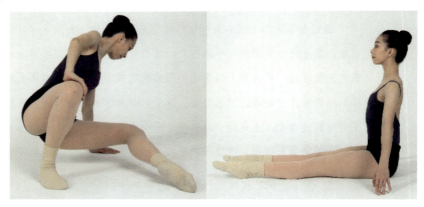

图 7-2

第二个八拍：

1～4 拍：双腿屈膝带动身体后滚翻，以右肩为支点，左手支撑地面，经半脚掌贴地向后滑动，身体展开贴向地面（见图 7-3）。

5～8 拍：双手屈肘收回支撑地面，由尾椎带动将上身卷回，跪坐，半脚掌支撑，上身直立（见图 7-4）。

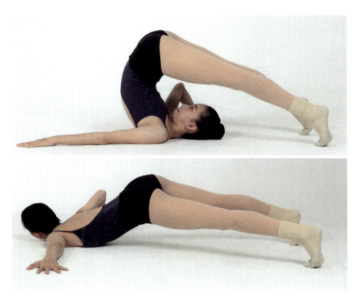

图 7-3

第三个八拍：

1～2拍：向左转身，左手向7点方向支撑地面，向左旋转180°面向5点方向（见图7-5）。

图 7-4

图 7-5

3～4拍：身体向7点方向继续旋转。

5～6拍：左手支撑地面，左腿半脚掌跪地，右脚画圆带动身体移动到7点方向，同时右手伸向3点方向，与右腿呈斜线延伸（见图7-6）。

图 7-6

7～8拍：左手支撑，左膝为轴，右手臂、右腿以逆时针方向水平画圆带动身体旋转至1点方向（见图7-7和图7-8）。

图 7-7

图 7-8

第四个八拍：

1～4拍：身体向3点方向旋转，双手撑地，同时左腿脚尖跟随身体转动收回至双腿蹲（见图7-9），右腿向3点方向延伸，形成弓箭步（见图7-10）。重心经深蹲移至右腿（见图7-11），左脚尖逆时针画半圆，带动身体转至5点方向（见图7-12）。

图 7-9

图 7-10

图 7-11

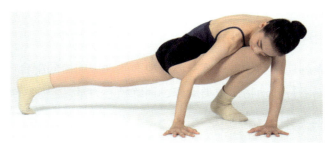

图 7-12

5～8拍：重心移至左腿，双手在身体左前方支撑地面。

第五个八拍：

1～4拍：双手经地面支撑倒立，右腿经立圆带动身体重心垂直（见图7-13），左腿配合推地落至左侧，右腿向3点方向落地起身。

5～8拍：右手带动左手相扣，同时双臂由7点方向至3点方向旋转，右腿屈膝，左腿交叉后踏步，形成拧身姿态（见图7-14）。

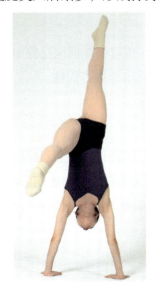

图 7-13

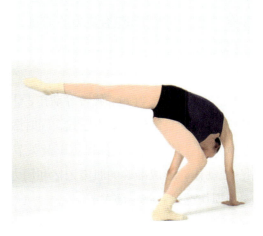

图 7-14

第六个八拍：

1～2 拍：向 7 点方向跑动。

3～4 拍：身体转向 1 点方向，同时左腿全脚掌着地，右脚配合点地向 7 点方向滑行，下降过程中，双手支撑地面，手肘弯曲贴紧身体前侧，身体借助地面向右滚动。

5～8 拍：在地面翻滚数圈。

二、训练目标

1. 通过一系列连贯动作，训练身体在地面运动中的协同配合。
2. 通过地面滑行和动物模拟类动作，训练核心力量。
3. 寻找和感受身体与地面的关系。

三、动作元素

1. 弓箭步。
2. 滑行。
3. 地面翻滚。
4. 倒立。

四、训练建议

1. 按照动作元素进行单一动作教学和训练。
2. 翻转和倒立等动作需强调动作的准确性，确保练习者在训练过程中的安全。
3. 在有一定核心能力和组合能力的基础上可按照组合进行训练。

五、运动 TIPS

1. 目的：通过行走、奔跑、旋转等动作，让身体大面积接触地面并保证直立平衡，使学生充分感受各部位的受力模式，同时激活多关节以及肌肉组织的深感觉。
2. 注意事项：地面训练应保证躯干及关节核心肌群具备足够的稳定性，能较好地控制落地动作，形成准确的肌肉记忆和用力模式。
3. 避免损伤部位：腕、髋关节。
4. 重点强化部位：臀中肌、腕背伸肌群（见图 7-15）。

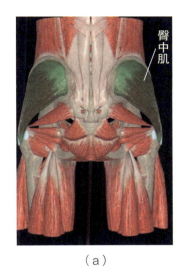
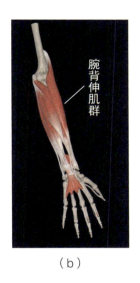

（a） （b）

图 7-15

六、作业

1. 完成地面训练组合后，如何让身体动作与地面"相处"得更加和谐？说说你的方法和诀窍。

2. 请记录你完成的其他练习。

身体技术

拥抱大地……

地面训练二

—视频链接 7-2—

一、内容描述

准备姿态：席地而坐，左手撑地，右腿弯曲，左腿弯曲躺于地面，盘在右腿前（见图 7-16）。

第一个八拍：

1~2 拍：左腿向 7 点方向伸直打开，以右腿为轴心，逆时针方向将身体滑行至 4 点方向，左手撑地，左腿伸直，右腿跪坐在地。

3~4 拍：左腿向 2 点方向滑行，转换重心，右手撑地，左手顺势抬起画圆（见图 7-17），形成侧弓箭步（见图 7-18）。

图　7-16

图　7-17

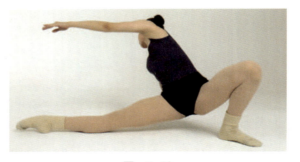

图　7-18

5～6拍：向左转身，面向3点方向，双手撑地，双腿转换，形成前右弓箭步（见图7-19）。

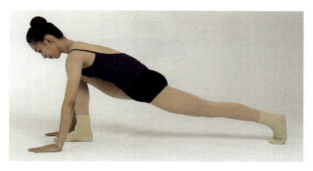

图 7-19

7～8拍：保持不动。

第二个八拍：

1～4拍：上半身保持相同高度，进行360°立体大翻身（见图7-20），回到前右弓箭步（见图7-21）。

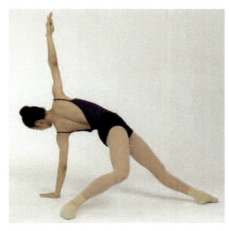
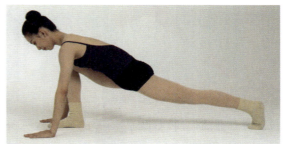

图 7-20　　　　　　　　　图 7-21

5～6拍：左腿向5点方向弯曲，右手撑地，身体面向5点方向，头顶留在1点方向，左手随着头部画立圆（见图7-22）。

7～8拍：左手撑地，左臀部落地顺势躺下，双手伸直贴地，左腿弯曲贴地，右腿从5点方向按顺时针方向画圆（见图7-23）。

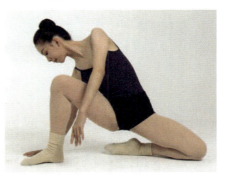

图 7-22

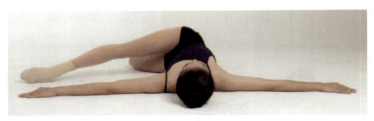

图 7-23

第三个八拍：

1～4 拍：右腿从 7 点方向滑向 5 点方向，身体顺势向右翻身（见图 7-24），呈横叉俯卧在地（见图 7-25），右手弯曲撑地。

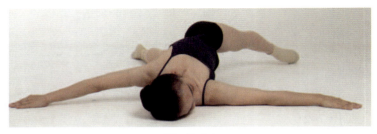

图 7-24

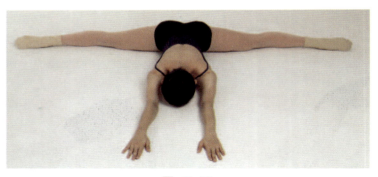

图 7-25

5～6 拍：双手推地，双腿并拢，上身含胸慢慢卷起（见图 7-26 和图 7-27）。

图 7-26

7～8 拍：双腿弯曲，盘腿而坐，双手从后向前画半圆，脊柱顺势波浪向前，双手撑地，双腿跪立在地，上半身俯身向前。

图 7-27

第四个八拍：

1～2 拍：抬头，上半身立直，双手抬起。

3～4 拍：双手肘部撑地，向 8 点方向侧身，身体面向 6 点方向，手肘弯曲撑地（见图 7-28）。

5～6 拍：手肘撑地侧手翻（见图 7-29）。

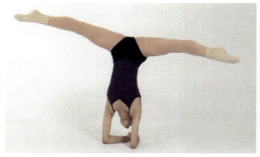

图 7-28　　　　　　　　　　图 7-29

7～8 拍：双脚落地，跪立在地，身体面向 2 点方向。

第五个八拍：

1～2 拍：右手撑地，右臀落地，左腿屈膝，右腿伸直（见图 7-30）。

3～4 拍：利用右手撑地将髋部抬起，进行单手支撑翻转倒立（见图 7-31）。

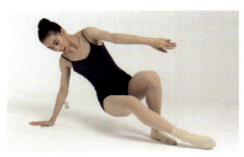
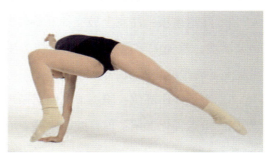

图 7-30　　　　　　　　　　图 7-31

5～8 拍：面向 1 点方向，站直起身。

二、训练目标

1. 训练四肢的敏捷度，提高身体的协调能力。
2. 利用地心引力，训练身体与地面的关系。
3. 加强练习者对动作节奏的把控，提高动作的流畅度。

三、动作元素

1. 滑行。
2. 弓步。
3. 手肘撑地侧翻。
4. 单手支撑翻转倒立。

四、训练建议

1. 明确滑行动作的着落点，确保方向清晰准确、动作规范到位，确保练习者在练习过程中的安全。

2. 将动作元素进行单一练习，强调手肘撑地侧翻过程中，双腿的路线是 360° 立圆，并且单手支撑翻转倒立时，髋部要向上抬高。侧翻和翻转倒立可以在毯子功教室进行单独训练，随后再与其他动作结合练习。

五、运动 TIPS

1. 目的：训练脊柱与四肢关节的有机结合，综合调动能力。训练四肢关节的灵活性、稳定性、协调性以及综合调动的能力。

2. 注意事项：注意上肢支撑和旋转时腕关节与肩关节的协调配合，注意关节的灵活性，避免关节僵硬，造成扭伤。注意髋部周围旋转肌群的发力，承上启下完成上下动作的协调统一。

3. 避免损伤部位：腕关节尺侧副韧带及三角软骨盘，肩关节。

4. 重点强化部位：前臂腕屈肌群、肩袖肌群（见图 7–32）。

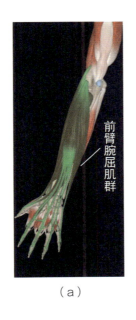
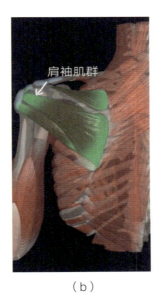

（a） （b）

图 7-32

六、作业

1. 请设计完成组合后跑步下场前的最后一个落地动作，并连贯地练习。

2. 请记录你完成的其他练习。

即兴表达

乐在，故舞在……

音乐即兴

—视频链接 7-3—

一、内容描述

音乐是舞者情感表达中非常重要的一个元素，音乐与舞蹈也有着相辅相成的关系。因此，本练习便以此为宗旨，让练习者对音乐的即兴表达能力进行针对性训练（见图 7-33 和图 7-34）。

图 7-33

图 7-34

在本练习中，教师将在练习中随机播放不同风格和类型的音乐，包括但不限于古典音乐、流行音乐、爵士音乐等，练习者可以尽情地发散自己的思维，根据对音乐情感、风格、节奏和质感等的不同理解进行即兴表达。

二、即兴表达素材

音乐素材：

1. 古典音乐：包括钢琴曲、交响乐、协奏曲、轻音乐等。
2. 摇滚乐：包括流行摇滚、英伦摇滚、重金属摇滚等。
3. 爵士乐：包括蓝调音乐（Blues）、灵魂爵士（Soul Jazz）等。
4. 流行音乐：包括市面上、国内外各个时期耳熟能详的流行音乐。
5. 民族音乐：能体现出民族文化和民族精神的音乐。

舞蹈素材：

1. 速度表现：动作的迅速和慢速。
2. 力度表现：有力量、爆发力的动作和非常轻柔的动作。
3. 质感表现：不连贯如机器人质感的动作和连贯流畅的动作。
4. 空间高低表现：与地面同一平面叫作低空间（Low Level），跪姿以及下蹲所在空间叫作中级空间（Middle Level），站姿以及更高空间叫作高空间（High Level）。
5. 空间移动表现：练习者可以选择最大化地在空间中移动穿梭，也可以选择在原地有限的空间内舞动。
6. 情感素材：伤感、快乐、兴奋、愤怒等任何情绪。

三、即兴表达规则

1. 练习者可根据听到的不同音乐，结合自己对音乐的理解和情感，灵活运用上一个板块中的舞蹈素材，将其内化至自己的身体和思维，组合成属于自己独有的舞蹈即兴表达。
2. 用轻柔的动作配合抒情的钢琴曲，用有力量、快节奏、快速移动的动作配合耳熟能详的流行音乐，也可以用轻柔的动作配合激情高昂的快节奏音乐。

四、训练建议

1. 教师需要提前准备好提供给练习者训练的音乐（不同类型和风格）。
2. 教师可以单独让练习者欣赏音乐，在此过程中，练习者需要在脑海中根据

对音乐的理解和感知，计划即兴表达的方式，如情感、力量、移动、质感、空间等。

3. 教师可以不断循环以下过程——听歌、思考、即兴表达，训练练习者对音乐的反应能力，同时在有限的时间内，训练练习者对于舞蹈即兴表达的思维转化能力。

4. 在练习者对此不断适应的过程中，教师可以相应地让练习者进行分组训练，例如：单人即兴表达，两人一组即兴表达，五人组、十人组等即兴表达，由此学会更合理地运用空间，包括和身边的人配合。

五、作业

1. 选择自己喜欢的特色乐曲，如爵士、摇滚、流行乐等，深入探讨，解析音乐风格的元素，选择舞蹈的即兴动机，开展随乐而舞的即兴表达。进行视频记录并与教师交流，或者在课堂进行展示。

2. 请记录你完成的其他练习。

身体日记

本单元学习完成后,请做好记录,以帮助自己更好地学习。

—身体日记 7-1—

喜悦度:1 ～ 10 级评分。

收获值:1 ～ 10 级评分。

期待值:1 ～ 10 级评分。

1〉2〉3〉4〉5〉6〉7〉8〉9〉10

写出你的体验、收获和建议:

第八单元
自信的我

单元概述

本单元针对重心转换能力进行训练。在一系列移动重心的动作中，提高核心控制与身体平衡能力。在大幅度重心转换动作中对方位进行精准掌控，在即将失去平衡的情况下迅速找回重心，做到收放自如，舞随心动。针对重心的训练，不仅是身体感受训练，同时也象征着对生活的态度。不断在失衡中复衡，犹如生活中面对不同挑战永不言弃的精神。

个性的表达与展现在整个现代舞艺术发展历程中是核心价值的一部分。课程包括自我发现、自我了解、自我接纳、自我展现。通过引导、启发使学生逐渐深入思考关于自我的一切，以此开始构建个人即兴舞蹈风格，进一步拓宽即兴思维和即兴能力。个性表达的核心精神首先是：对己对人诚实、诚恳，并且抱有求真务实的态度。同时，通过自我了解和发现，树立职业理想和信念，鼓励学生敢于立志，目光远大，在职业生涯中为国家、为民族增色添彩。

身体技术

我是身体的搬运工……

身 体 搬 运

—视频链接 8-1—

一、内容描述

准备姿态：身体直立，面向 1 点方向，双脚正步位站立，与髋同宽，手臂自然垂于身体两侧，眼睛平视前方。

第一个八拍：

1～2 拍：右手从左前下方延伸（见图 8-1），带动身体画半圆至头顶正上方（见图 8-2）。

3～4 拍：左手从左前下方延伸，带动身体画半圆至头顶正上方。

5～6 拍：右手从左前下方延伸至左前上方并保持高度，手臂带动上身由俯身至仰身，髋部以下面向 1 点，上身面向 3 点，形成脊柱螺旋。

7 拍：屏住呼吸，双手保持三位手舞姿并继续延伸。

8 拍：吐气的同时身体重心下降，右手肘带动上身画八字圆，双腿下蹲，上半身弯曲含胸，双手卷缩（见图 8-3）。

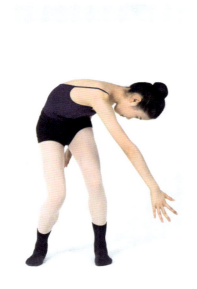 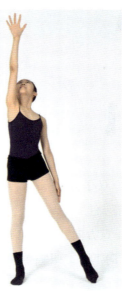 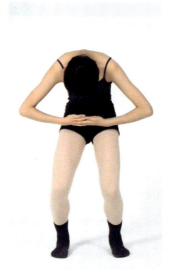

图 8-1　　　　　　图 8-2　　　　　　图 8-3

第二个八拍：

1～4拍：右手带动身体从左向右画两次立圆（"风火轮"），身体其他部位随着动（见图8-4至图8-7）。

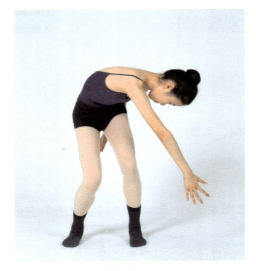
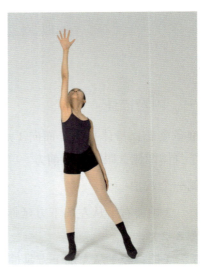

图 8-4　　　　　　　　　　图 8-5

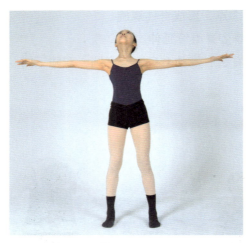

图 8-6　　　　　　　　　　图 8-7

5～6拍：右脚向右，双手发力带动身体水平方向移动，同时向右旋转360°。身体重心保持在弓箭步上。

7～8拍：下半身面向1点方向，双手向3点方向伸直（见图8-8），手肘弯曲，手臂经过1点方向至7点方向下方，眼随手动（见图8-9）。

第三个八拍：

1～4拍：重复两次上一个八拍中7～8拍的动作。

图 8-8　　　　　　　　　　　图 8-9

5～6拍：身体向左旋转180°，双手撑地，上半身弯曲（见图8-10），背对1点，进行髋部倒立（见图8-11）。

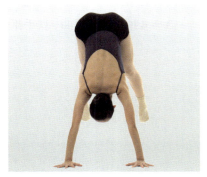

图 8-10　　　　　　　　　　　图 8-11

7～8拍：双脚正步，与肩同宽，身体面向1点，左手弯曲在身旁，右手伸直从下往上按顺时针方向画一个立圆（见图8-12）。

第四个八拍：

1～2拍：身体面向3点方向，双手撑地，进行单腿倒立，双腿形成180°（见图8-13）。

3～4拍：左脚向3点方向迈步，右腿微屈，双手自然垂直

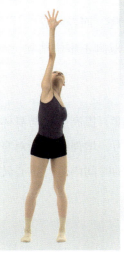
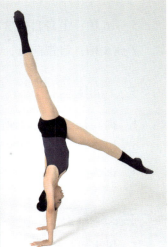

图 8-12　　　　　　　　　图 8-13

向下。

5～6拍：右腿屈膝，臀部贴地，左腿伸直（见图8-14）。

7～8拍：右肩膀作为支撑点，双腿向后向7点方向进行后滚翻（见图8-15）。

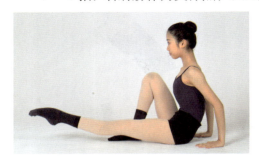
图 8-14

图 8-15

第五个八拍：

1～2拍：身体俯卧在地，呈"大"字形状。

3～4拍：手肘弯曲，双手推地，臀部抬高，将身体推起到跪立姿势（见图8-16）。

图 8-16

5～6拍：上身自然含胸，回卷站立。

7～8拍：目视前方，双脚正步位站立，与肩同宽。

二、训练目标

1. 提高核心的发力速度，提高手臂与身体的协调能力。
2. 提升核心的控制能力，增强练习者对身体部位的认知和意识。
3. 训练练习者在最短的时间内进行重心转换，加强身体的反应能力。

三、动作元素

1. 风火轮。
2. 双滑行步。

3. 单腿倒立。
4. 后滚翻。

四、训练建议

1. 明确风火轮动作的方向、路线和速度，眼随手动。重心转换时，腹部收紧，确保核心的稳定性。

2. 建议将动作元素进行单一拆解练习，倒立和后滚翻要确认练习者的动作规范，强调后滚翻的支撑点是右侧肩膀，着落点方向准确，细节到位，后续再连贯练习。

3. 建议练习者课后进行单独的腹肌训练，提高核心能力，这有助于练习者在最短时间内进行重心转换，以及完成倒立等一系列技术技巧动作。

五、运动 TIPS

1. 目的：
（1）增强脊柱的柔韧性，使弹性和力量有机结合。
（2）训练脊柱与上肢灵活性、伸展性的协调配合，综合展现动作的灵活性与伸展性。

2. 注意事项：注意腰部肌群的发力，感受关节的柔韧性及动作的伸展性，注意上肢关节灵活性的运用与脊柱动作的协调统一，把握节奏，下腰和转体时动作尽量轻柔，以免伤及腰骶关节或拉伤腰部肌肉。肩关节伸展时，要注意节奏及幅度，以免因动作僵硬而拉伤或扭伤肩周韧带或肌群。

3. 避免损伤部位：腰骶关节、腰部肌群、颈部肌群。

4. 重点强化部位：脊柱周围核心肌群（见图 8-17）。

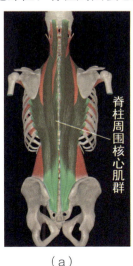
（a）

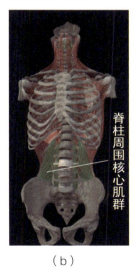
（b）

图 8-17

六、作业

1. 请思考"搬运"身体时,需要身体的哪个部位主动发力?

2. 请记录你完成的其他练习。

身体技术

感受得与失……

失衡与复衡

—视频链接 8-2—

一、内容描述

准备姿态：身体直立，面向 1 点方向，双脚小八字站立，手臂自然垂于身体两侧，眼睛平视前方，以垂直线为练习动线的训练组合。

第一个八拍：

1～2 拍：左脚向左斜前方上步，呈侧弓箭步。右手向左斜下方延伸，眼随手动（见图 8-18）。

3～4 拍：反向重复 1～2 拍的动作（见图 8-19）。

图 8-18

图 8-19

5～6 拍：左脚向左侧上步，呈侧弓箭步。右手向左侧延伸，眼随手动（见图 8-20）。

7～8 拍：反向重复 5～6 拍的动作（见图 8-21）。

图 8-20

图 8-21

第二个八拍：

1～2拍：左脚向左斜前方上步，呈侧弓箭步。右手向左斜上方延伸，眼随手动（见图8-22）。

3～4拍：反向重复1～2拍的动作（见图8-23）。

图 8-22

图 8-23

5～6拍：左脚向左斜前方上步，呈侧弓箭步。右手向左斜后下方延伸，眼随手动（见图8-24）。

7～8拍：反向重复5～6拍的动作（见图8-25）。

图 8-24

图 8-25

第三个八拍：

1～4拍：双手在上方水平面画圆，上半身顺势转动。双腿向7点方向横移转跳，落地形成弓箭步，双手顺势包住上身（见图8-26）。

5～8拍：双手向3点方向水平面展开，带动身体向右旋转，面向7点方向后退三步。

第四个八拍：

1~4拍：撒步的同时，重心向后倾斜，顺势抬起右腿，身体从头到右脚保持一条直线呈倾斜状（见图8-27）。

图 8-26　　　　　　　　　　　　图 8-27

5~6拍：右腿屈膝抬高向3点方向后撒步，上半身顺势含胸向下，右手撑地，呈后弓箭步（见图8-28）。

7~8拍：右腿弯曲落地，身体左转面向1点方向，双手撑地进行坐立式滚地。

第五个八拍：

1~4拍：左手撑地，向下望，以左手为轴心，上半身和下半身形成斜线，按逆时针方向，利用螺旋式行进从1点方向走三步至5点方向（见图8-29）。

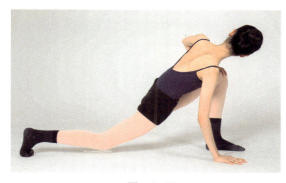 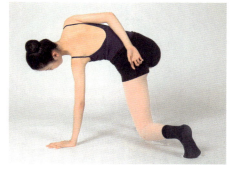

图 8-28　　　　　　　　　　　　图 8-29

5~8拍：面向1点方向，右腿向5点方向后撒步，呈左前弓箭步，上半身波浪式扭动。

第六个八拍：

1~2拍：右手撑地，以右手为支点，右腿弯曲向2点方向滑动，左脚踢向2

点方向（见图 8-30）。

图 8-30

3～4 拍：左手撑地，身体左转向 5 点方向坐立式滚地。
5～8 拍：双手撑地，借助推地的动力，上身含胸卷起，回到准备姿态。

二、训练目标

1. 训练练习者的方向感，提高对空间的认知。
2. 训练练习者对重心的掌控，迅速从失衡状态切换到复衡状态。
3. 训练四肢的敏锐度，提高四肢的能动性。

三、动作元素

1. 弓步。
2. 旋转。
3. 坐立式滚地。
4. 波浪。
5. 跪立式踢腿。

四、训练建议

1. 明确每个动作的定位、方向以及质感，准确清晰，眼随手动，确保练习者的动作规范到位。
2. 将动作元素进行单一练习，强调向后失衡时对重心的把控，从头到脚要形成一条直直的斜线。建议分为两人一组训练，借助搭档的力量支撑感受失衡状态。
3. 强调动作与动作之间的连贯性，利用惯性使身体流动起来。

五、运动 TIPS

1. 目的：人体克服自身重量以及动作改变时为恢复平衡做出的表现。训练时

加强学生的重心及平衡控制,结合自身肌肉力量、本体感觉以及专注力,使身体变得更稳定,舞蹈动作变得更为流畅。

2. 注意事项:大量的躯干旋转以及快速的重心转移,需要自身躯干及关节肌群的核心力量和本体感觉的运用,保证身体躯干的延展性以及动作的流畅性。

3. 避免损伤部位:腰、髋、膝。

4. 重点强化部位:臀肌、股四头肌、腰部核心肌群(见图 8-31)。

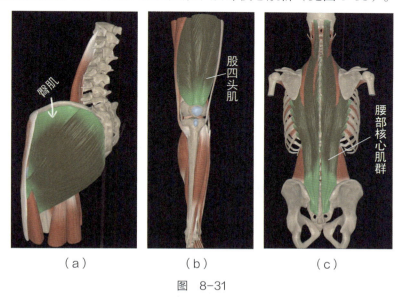

图 8-31

六、作业

1. 选择一个情感主题,以失重状态为动作语言,进行一分钟舞蹈情感即兴表达。

2. 请记录你完成的其他练习。

即兴表达

我就是我,独一无二的我……

自我介绍

—视频链接 8-3—

一、内容描述

以个体为活动基础,围绕建构式即兴表达对练习者的个性探索展开即兴练习(见图 8-32 至图 8-34)。

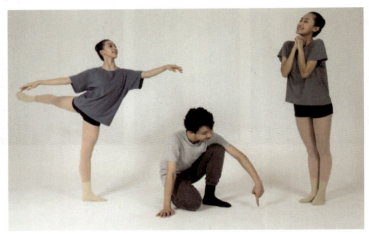

图 8-32

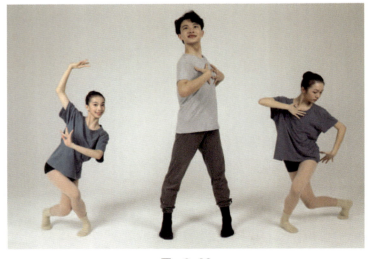

图 8-33

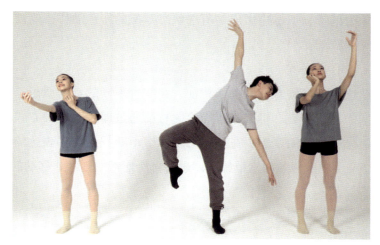

图 8-34

1. 准备阶段：练习者准备好纸和笔，在教室内找到让自己舒服的位置，席地而坐，在纸上写上自己的姓名，并写下两句话描述自己的性格和梦想。

2. 认识自我：教师引导练习者进行深入思考，体会姓名中的寓意，分析自己的性格特征，以及在不同情绪或生活场景中的反应与行为（例如：失落沮丧、紧张、喜悦、气愤等）。教师提醒练习者思考自己的习惯或生活中会出现的性格特征（例如：在生活中活泼开朗，而在人多的场合发言容易紧张）。练习者进一步思考在特定性格中，身体随之产生了哪些联动或变化。

3. 建构梦想：练习者在脑海中描绘自己的梦想以及自己对未来的期望，感受在想象的过程中身体所产生的能量和气息的流动。集中注意力，在脑海里建构梦想和相关环境的图像，想象自己实现梦想的途径，并在视觉建构的过程中建立身体与所在空间的联系，形成个体与外在环境的有机连接。

4. 建构自我。

板块一：

在文字的基础上，练习者将自己对姓名的体会及思考转换成肢体语言，用不同的身体部位书写自己的名字。与此同时，练习者可从笔顺、寓意着手，收集不同的灵感作为即兴表达元素，为即兴创作增添深层次的底蕴。保持以意识为主导并带领身体移动，配合不同的呼吸节奏及方向，探索用肢体描述姓名的多重可能性。

板块二：

练习者在描述自己性格的句子中，在脑海中迅速锁定该状态的特征动作，提炼与自己性格特征有关的表现元素，将其转化为肢体语言。结合自己在不同情绪或生活场景中的反应，探索不同的表达方式，并寻找最贴合自己性格的肢体语言，

在呼吸与想象力的带领下迅速做出与所选状态匹配的特色动作，使该状态形象生动的同时进行即兴舞蹈。

板块三：

练习者筛选出与自己梦想有关的特征，并配合不同的动作质感、速度、空间高度以及不同的情绪状态，将文字所描绘的特征通过即兴表达的方式转化为肢体语言，与师生分享自己的梦想。在移动的过程中不断找寻更多表达的可能性，并匹配梦想的特征，联系想象探索带领身体进行自然连贯的创意式移动的方法。

二、即兴表达素材

1. 声音。
2. 情绪（快乐/悲伤/愤怒/恐惧等）。

三、即兴表达规则

1. 鼓励练习者将自己的梦想和性格特点转化为具体的身体动作和舞蹈元素。例如，让练习者思考如何通过舞蹈表现自己的梦想，比如用跃动的动作表达自由和欢快，用柔和的动作表达温柔。通过这种方式，练习者可以更好地表达自己感受到的情感，以及体现出自己独特的舞蹈元素和风格。

2. 为了让练习者的创造力和想象力得到充分发挥，可以让练习者自由选择音乐或乐段，让练习者在这些素材的基础上加以创造，构建自己的独特表达方式。

四、训练建议

1. 教师在介绍这个即兴练习时，可向练习者普及树立清晰梦想和了解自己的个性对于生命发展的重要意义，以及在舞蹈中了解自己的性格及长处对发展自我风格的推动作用等。

2. 课堂上，教师可以多留些时间让练习者对自我进行分析并梳理自己的性格特征。在准备阶段，需要给予练习者充足的时间进行思考，引导练习者对自我进行解读和分析，帮助练习者深入理解自我的个性及本质。在书写阶段，教师可以举相应的例子并细致地讲解，帮助练习者用精练的语言写出他或她的个性和梦想，引导练习者发现未来的诸多可能性并找到其特征与动作的有机关联。

3. 教师可根据练习者的能力调整课堂节奏，或在一堂课内有针对性地深入学习其中一个板块，并将所选板块与动作进行有机联合，深入开发练习者的思维能

力和身体能动性。

4. 当练习者在结合文字找到与之匹配的动作语言，并适应了由意识主导的移动方式后，教师可鼓励练习者加大即兴表达的动作幅度，在熟悉即兴表达任务的前提下，对舞蹈内容进行编排，探索不同的移动方式，亦可鼓励练习者改变运动速度或加入空间高度的变化，编创一段富有个人特色的舞蹈段落。教师亦可对本次即兴表达练习进行相应编排，将练习者的舞蹈段落进行整合，编创成叙事性的舞蹈小品或将练习者的作品整理会演。

五、作业

1. 运用现代舞即兴语言，模仿班级中某位同学的特点，让同学们猜一猜他/她是谁。

2. 请记录你完成的其他练习。

身体日记

本单元学习完成后,请做好记录,以帮助自己更好地学习。

—身体日记 8-1—

喜悦度:1～10 级评分。

$$1\ 2\ 3\ 4\ 5\ 6\ 7\ 8\ 9\ 10$$

收获值:1～10 级评分。

$$1\ 2\ 3\ 4\ 5\ 6\ 7\ 8\ 9\ 10$$

期待值:1～10 级评分。

$$1\ 2\ 3\ 4\ 5\ 6\ 7\ 8\ 9\ 10$$

写出你的体验、收获和建议:

第九单元

奔放的跳跃

单元概述

本单元用各种步伐和跳跃动作完成较大幅度的空间移动，强化移动的灵活性、移动变向能力和在大幅度移动中的身体控制能力。步伐和跳跃动作源于各类舞种中的移动和跳跃动作，通过串联形成有针对性的训练组合。在主题即兴表达中，引导、激发学生进行情感表达的即兴创作，形成较为完整的舞蹈作品，展示阶段性的学习成果。

这些跳跃动作，可引导学生不断地挑战自我和突破自我，培养创新精神，敢于尝试新的舞蹈形式和风格。这需要学生不断学习新知识，开阔视野，接受新的挑战，抓住机遇，并勇于探索自己的创造力和想象力。

身体技术

用脚步勾勒出曼妙的音符……

流动步伐

—视频链接 9-1—

一、内容描述

准备姿态：身体直立，手臂自然下垂于身体两侧，面向 1 点方向，眼睛平视前方，以 7 点至 3 点为对角线进行练习。

第一个八拍：

1～4 拍：移动右脚，左脚向后、前呈交叉步，横向滑步移动，双手自然摆动。

5～6 拍：面向 1 点方向，右脚向右滑步经大二位移动，左脚跟随至一位脚，双手自然摆动（见图 9-1）。

7～8 拍：转向 7 点方向，左脚向左滑步经大二位移动，右脚跟随至一位脚，双手自然摆动（见图 9-2）。

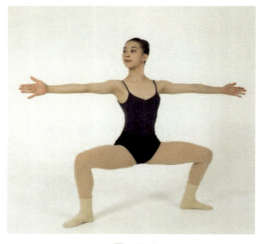

图 9-1

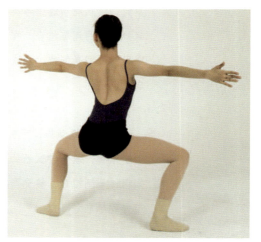

图 9-2

第二个八拍：

1～2 拍：转向 5 点方向，右脚向右滑步经大二位移动，左脚跟随至一位脚，双手自然摆动（见图 9-3）。

3～4 拍：转向 3 点方向，左脚向左滑步经大二位移动，右脚跟随至一位脚，双手自然摆动（见图 9-4）。

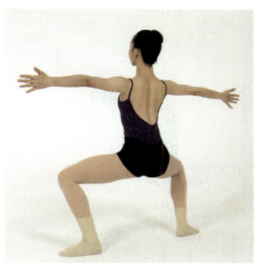
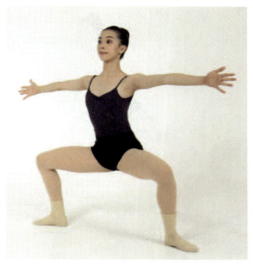

图 9-3　　　　　　　　　图 9-4

5～8拍：面向1点方向，右脚向前迈步呈五位脚，挑胸腰，盖手至前含胸位（见图9-5）。

第三个八拍：

1～4拍：向后撤两步，由左手带动经立圆，左脚为主力腿屈膝翻身（见图9-6）。

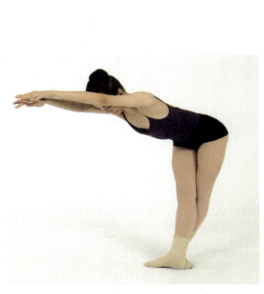
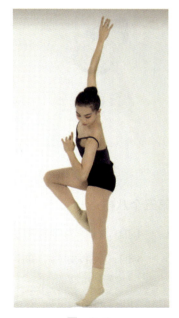

图 9-5　　　　　　　　　图 9-6

5～6拍：面向1点方向，右脚点地，左脚向左迈步晃手一周（见图9-7）。

7～8拍：面向5点方向，经旋转落地，将身体重心置于地面（见图9-8）。

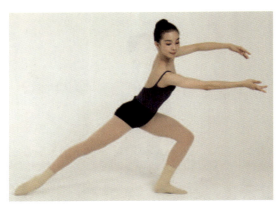

图 9-7　　　　　　　　　图 9-8

第四个八拍：

1～4 拍：面向 1 点方向，双手撑地，右腿在空中画立圆一周（见图 9-9）。

5～8 拍：左手为轴，双脚围绕轴心行进三步（见图 9-10）。

图 9-9　　　　　　　　　图 9-10

第五个八拍：

1～4 拍：右手为轴，双脚围绕轴心后退三步，重心螺旋向上。

5～8 拍：旋转起身，面向 2 点方向。

二、训练目标

1. 加强学生的空间意识，学会变化重心，通过变化身体的不同方位，快速移动重心并找到准确位置。

2. 加强腿部的肌肉能力训练和重心转换训练。

三、动作元素

1. 交叉步。
2. 滑步。
3. 晃手。
4. 翻身。

四、训练建议

1. 本单元组合中的动作可借鉴中国舞和太极拳的动作要求。
2. 二位滑步变方向可先沿一条线训练，确定方向。

五、运动 TIPS

1. 目的：激活股四头肌，提高身体的协调能力以及踝关节的控制稳定能力，增强核心爆发力。

2. 注意事项：在日常训练中注意下肢的离心收缩能力及核心力量。"横向移动"时注意感受股四头肌的发力，"膝降"时膝外侧及小腿外侧拮抗肌发力，防止膝关节和踝关节因快速内翻而受伤。

3. 避免损伤部位：踝关节、膝关节半月板、髋部。

4. 重点强化部位：股四头肌、臀肌、核心肌群（见图 9-11）。

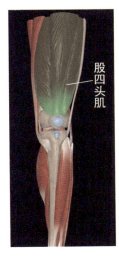
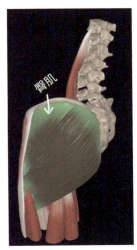
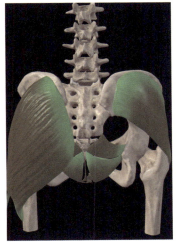

（a）臀部核心肌群

图 9-11

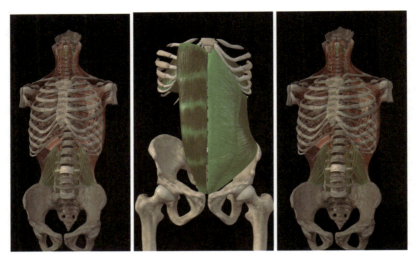

(b)腰腹部核心肌肉群

图 9-11（续）

六、作业

1. 请以你掌握的步伐为主题，完成一段舞蹈即兴表达，并拍摄视频记录下来。

2. 请记录你完成的其他练习。

身体技术

做一个扑蝶者。

—视频链接 9-2—

流动跳跃

一、内容描述

准备姿态：身体直立，手臂自然下垂于身体两侧，面向 7 点方向，眼睛平视前方，以 7 点至 3 点为对角线进行练习。

第一个八拍：

1～4 拍：面向 7 点方向，左脚发力助跑四步，手臂自然摆动。

5～6 拍：通过助跑在空中形成大跳舞姿（可自由选择舞姿造型，见图 9-12）。

7～8 拍：向 8 点方向迈步。

第二个八拍：

1～4 拍：右脚上步，左脚带动身体，通过变化身体位置跳至 4 点方向（见图 9-13 和图 9-14）。

图 9-12

图 9-13

5～8 拍：落地后左脚向后撤步，右脚跟回并步，重心留在 4 点方向（见图 9-15）。

图 9-14

图 9-15

第三个八拍：

1～4拍：双脚通过滑步向4点方向移动，双臂跟随配合（见图9-16）。

5～8拍：面向1点方向，正步位站立，与髋同宽，推地起跳2次，手臂自然下垂（见图9-17）。

图 9-16

图 9-17

第四个八拍：

1~4拍：起跳，从1点方向跳向5点方向，正步位站立，双脚与髋同宽，推地起跳2次，手臂自然下垂。

5拍：起跳，从5点方向跳向1点方向，正步位站立，双脚与髋同宽，推地起跳1次，手臂自然下垂。

6拍：重心快速移动至右腿（见图9-18）。

图 9-18

7~8拍：拉腿蹦跳（见图9-19至图9-22）。

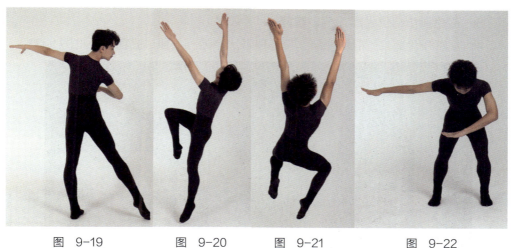

图 9-19　　　图 9-20　　　图 9-21　　　图 9-22

二、训练目标

1. 强化学生在跳跃的过程中变化方向的灵敏性。
2. 训练学生的核心张力，使学生能够在快节奏中精确把握速度感和节奏感。

三、动作元素

1. 变身跳。
2. 拉腿蹦跳。

四、训练建议

1. 通过变换不同教室的正面，提高学生的专注力和思考能力，使学生能够迅速掌握方位。
2. 拉腿蹦跳可借鉴中国舞毯子功技巧进行辅助训练。
3. 精神疗愈——舞蹈教学中的注意力。注意力的最佳状态是指投入，要求学生在完成组合和技术动作的过程中集中注意力，注意音乐节奏和方位、方向的变换，强化随机应变和灵活机动的能力。

五、运动 TIPS

1. 目的：提高弹跳力、身体协调性、落地缓冲控制能力、空中控制能力以及脊柱旋转力。
2. 注意事项：通过下肢肌群爆发性收缩，完成蹬地动作。需通过快速摆动腿来帮助起跳动作的完成。身体腾空后运用屏气动作来提高滞空能力。要提高落地缓冲的控制力，加强落地时下肢离心力量的训练。
3. 避免损伤部位：踝关节、腰部。
4. 重点强化部位：股四头肌、核心肌群、小腿三头肌、胫前肌（见图9-23）。

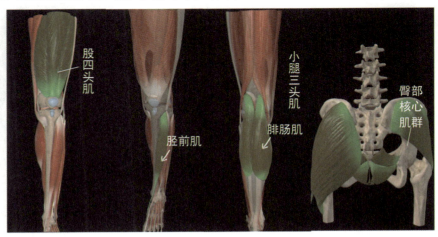

（a）

图 9-23

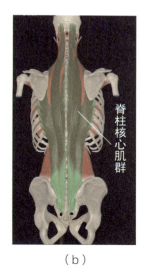

（b） （c）

图 9-23（续）

六、作业

1. 在原组合的基础上，对两次原地跳跃动作进行改编，形成具有个人风格的跳跃组合。

2. 请记录你完成的其他练习。

即兴表达

任何人、所有人……

Anyone

—视频链接 9-3—

一、内容描述

本练习旨在深化舞者对音乐作品的理解，包括歌曲的背景、歌词的深层含义和个人的内在体验。通过对音乐的深入感知，舞者将探索自己的身体和情感状态，以获得更丰富的艺术表达。

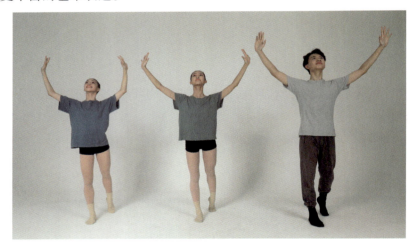

图 9-24

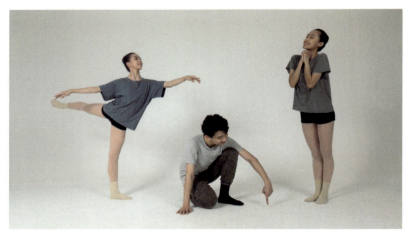

图 9-25

二、即兴表达素材

1. 歌曲的背景信息。
2. 歌词含义。
3. 个人体验。

三、即兴表达规则

1. 即兴表演应该与音乐和歌词紧密相连。表演者应该充分理解音乐和歌词，将音乐和歌词中的情感、主题和故事线融入表演中。
2. 表演者应该表达自己的情感和理解，而不是机械地模仿或复制。通过深入体验和理解音乐和歌词，表演者可以展现出自己的独特魅力和风格。
3. 在即兴表达中，表演者应该与他人建立联系，通过相互交流、合作和配合，创造出一个独特的、共享的表演空间。

四、训练建议

1. 运用不同的身体部位和动作，加入空间和速度的变化进行训练。
2. 多听音乐，先深入理解音乐的情感和内涵，再进行表达。

五、作业

1. 请详细记录《Anyone》的创作思路、过程和结果。

2. 请记录你完成的其他练习。

身体日记

本单元学习完成后,请做好记录,以帮助自己更好地学习。

—身体日记 9-1—

喜悦度:1 ~ 10 级评分。

收获值:1 ~ 10 级评分。

期待值:1 ~ 10 级评分。

写出你的体验、收获和建议:

第十单元
放松与回归

单元概述

让身心放松与回归是身心疗愈非常有效的办法。每次高强度的训练后,我们不仅要对身体的肌肉、骨骼、韧带、关节进行放松,还要对紧张心情进行松弛与抚慰,让自己回到身心平静的状态。本单元内容可促进学生对人体结构的进一步了解。在小组互助的过程中,我们可以让身体的肌肉、骨骼和个人的情感、情绪逐渐"回归"平和,从内至外进行自我修复与疗愈。

与人协作是现代社会中不可或缺的品质,只有相互尊重、相互理解、相互信任,才能建立良好的合作关系。用仁爱之心,关心和爱护同伴,珍惜感情和友谊。

课后放松

来吧,一起放松!

双人配合放松

—视频链接 10-1—

一、内容描述

《双人配合放松》是一种新颖、有趣的放松练习。它不仅可以帮助舞者在激烈的运动后放松身体,还可以增强人与人之间的交流和互动,是一种非常有益的放松方式。

内容描述与参考:

B 同学俯卧在 A 同学的旁边。A 同学轻轻地用指尖触碰 B 同学,从 B 同学的头顶开始,引导 B 同学使整个脊柱逐渐放松下沉,双脚平放在地面上,保持关节不被锁紧,整个身体进入完全的放松状态(见图 10-1 和图 10-2)。

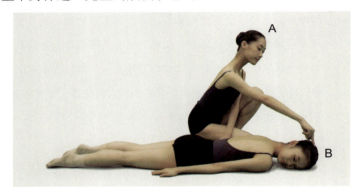

图 10-1

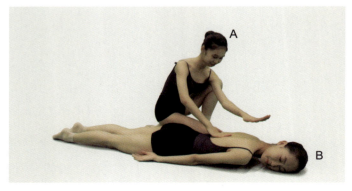

图 10-2

1. 空心手掌拍打

A 同学将手掌呈空心状，从尾椎的位置开始，从下到上进行拍打。拍打的力度应适宜，不要施加过猛的力度。拍打路线为尾椎—腰椎—颈椎—双肩—手臂—手掌，原路返回，继续拍打，路线为尾椎—大腿—小腿—脚踝。拍打过程要遵循身体的自然曲线，以达到最佳的放松效果（见图 10-3 和图 10-4）。

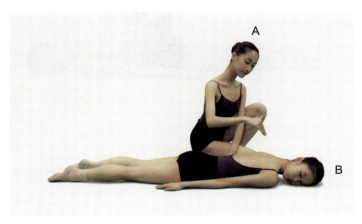

图 10-3

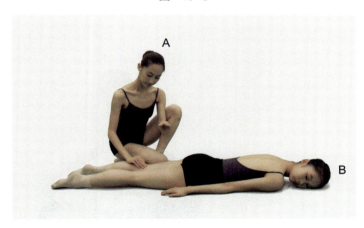

图 10-4

2. 手掌按摩

A 同学可以用手掌按摩 B 同学的脚跟、臀部、后背、肩颈、手臂和手掌的肌肉群。按摩时力量要均匀而有力，同时将内在力量渗入肌肉中，使其放松，然后用手掌心进行按压，帮助肌肉放松。腿部肌肉群往往是跳舞时最容易紧绷的肌肉群，大腿腘绳肌和小腿后侧腓肠肌，可以重点进行交替按摩，以达到最充分的放松状态（见图 10-5）。

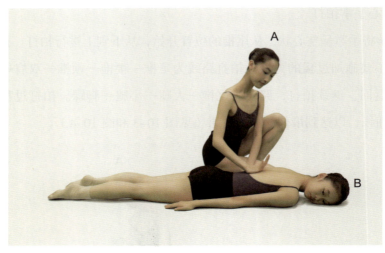

图 10-5

3. 延展穴位

通过 A 同学的引导，B 同学可以用意识延展穴位上方的区域，找到身体最大幅度的延展感觉，从而达到更好的放松效果（见图 10-6）。

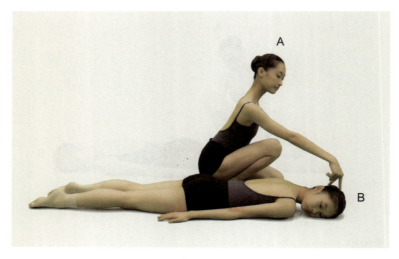

图 10-6

二、训练目标

1. 学习和掌握空心手掌拍打技巧，能够准确地沿着脊柱的最后一个关节拍打到颈椎，并持续到大腿和小腿，最后到脚的关节。

2. 学习和掌握手掌按摩技巧，能够准确地按摩脚跟、脚部、臀部、后背、肩颈、手臂和手的肌肉；学会用内在力量渗入肌肉中的按摩手法，达到更好的放松效果。

3. 学习和掌握指腹按摩技巧，能够准确地从下往上按摩每一个脊椎关节，将其卷回。

三、动作元素

1. 脊柱弯曲。
2. 空心掌拍。
3. 指腹按摩。
4. 穴位延展。

四、训练建议

1. 在练习过程中，确保被帮助者 B 同学感到安全和舒适。避免使用过于用力或不当的手法。

2. 在拍打和按摩时，要注意控制力度，避免给对方造成疼痛或不适。

3. B 同学应关注身体的感觉，如果有任何不适或疼痛的感觉，应立即告诉主导者 A 同学。

4. 在拍打和按摩的过程中，配合呼吸练习，可使放松效果更佳。

五、运动 TIPS

1. 在拍打和按摩的过程中，保持正确的姿势是至关重要的。主导者应保持身体的稳定和平衡，避免对被帮助者的身体施加不必要的压力。被帮助者应尽量保持身体放松，避免出现错误的姿势或动作。

2. 在练习的过程中，主导者和被帮助者应注意时间和频率。一般来说，每次练习的时间不宜过长，以避免身体过度疲劳。此外，拍打和按摩的频率也不宜过快或过慢，可根据被帮助者的身体反应进行调整。

六、作业

1. 请回忆《双人配合放松》中的被松解放松的肌肉群，并记录肌肉的名称和放松的顺序以及放松的要求。

2. 请记录你完成的其他练习。

身体日记

本单元学习完成后，请做好记录，以帮助自己更好地学习。

— 身体日记 10-1 —

喜悦度：1 ～ 10 级评分。

收获值：1 ～ 10 级评分。

期待值：1 ～ 10 级评分。

写出你的体验、收获和建议：

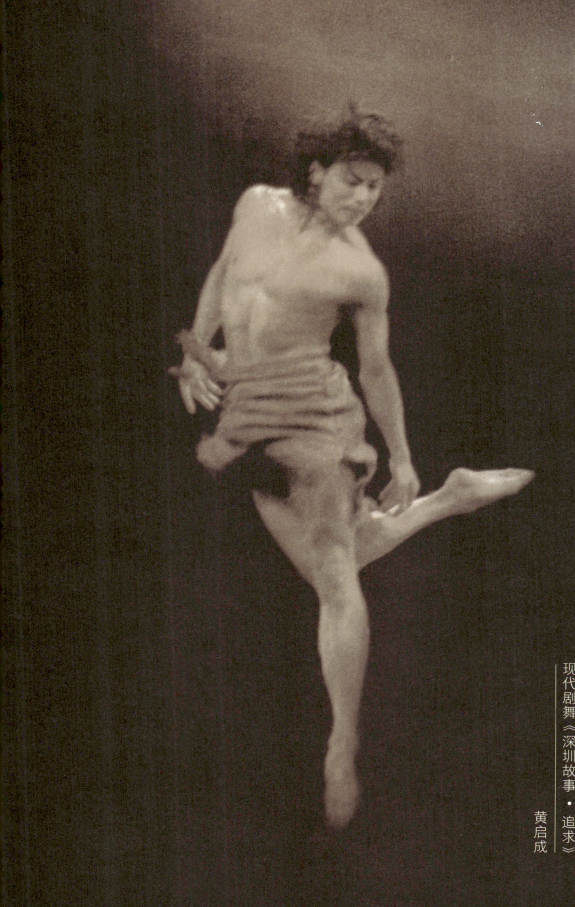

现代剧舞《深圳故事·追求》 黄启成